中國現存最早的插花專著，
一窺明代萬曆年間的生活美學

瓶史・瓶花譜

瓶花一說

袁宏道，張謙德，高濂——著

彭劍斌——譯注

花藝可不是日本專屬，
你對中式「花道」了解多少？

早在《詩經》、《楚辭》便可見古人對大自然的敬畏，
在文學作品中，借花抒情、以花明志者更是數不勝數。

插花原本是宮廷貴族活動，而後演變為幽人雅士之好，
至元、明甚至出現了專門著作，自成一套完整的體系，
以「正本清源」為己任，帶領讀者領略瓶花藝術的真諦！

THE
FLOWERS
&
THE VASES

目錄

目錄

《瓶史》

《瓶花譜》

目錄

《瓶花三說》

推薦序
《瓶史》之於日本花道

—— 楊玲

川瀨敏郎《一日一花》、《四季花傳書》譯者

　　在日本，研習花道、茶道、香道等傳統文化課時，不說「上課」，而稱為「稽古」。意為考察古代的事蹟，以明辨道理是非、總結知識經驗，從而於今有益、為今所用。受邀為傳統插花書籍翻譯版寫序，深讀之下，為傳統文化之復興暗讚不已。

　　曾幾何時，唐韻宋風令多少東瀛文士傾倒。

　　日本著名史學家、花道家工藤昌伸先生在其著作《日本花道文化史》中感慨，眾多的中國的插花文獻中，唯袁中郎之《瓶史》在日本花道史中舉足輕重。

　　推演史記，元祿九年（西元一六九六年）日本正式推出含《瓶史》在內的《袁中郎全集》，一時之間得到文人與花道大師們的熱捧，一書難求。常磐井御所古流的第十九世梨雲齋望月義想正是因為與《瓶史》的花論產生極大共鳴，於西元一七一六至一八〇四年間創立了袁中郎流花道，後改為宏道流，直至今日。一八二〇年前後，日本文人畫家田能村竹田以袁中郎《瓶史》為藍本，著書《瓶花論》。更有後來者橫

山潤編纂了《瓶花全書》，作為中國插花書籍的集大成之作發行，而《瓶史》則為書中柱石。

細數近代，明治初年，《瓶花插法》、《瓶史草木備考》等文人瓶花書籍相繼問世，日本插花史上的拋入花到生花的展開，以及文人花的確立無不以此為源。簡而言之，日本花道史上的文人花皆以《瓶史》的花論為靈魂。

時代變遷，在明治至大正時期，喜愛煎茶的文人們所插的茶室之花，更是《瓶史》花論的延伸。特別是大正年間，以文人花為主要花型的去風流家元西川一草亭特意將本家流派的刊物命名為「瓶史」，直到昭和初年。

萬曆二十三年發行的張謙德的《瓶花譜》同樣是本書的重要組成。在日本，《瓶花譜》被譽為中國插花書籍中內容最充實的一部經典，被廣泛地閱讀。《瓶史》與《瓶花譜》相論，雖略遜於技巧性，但袁中郎的獨特詩人氣質，更是讓《瓶史》成為文人插花的胸中理念。

花道翹楚，居日本三大流派之一的小原流也以文人花為靈感源泉創立了文人調插花。文人調插花正是以中國古代文人的趣味為底蘊，以中國南畫畫題為筆墨，描繪花材的情趣意境，文學氣質深沉濃郁的文人調插花意味綿長。

正如《瓶史》中所記載，文人趣味重清淨樸素、捨華美奢華、崇質樸天然、展風雅之美。現今世情隨浮躁喧譁，我們學習花道仍應秉承傳統，捨棄彰顯名貴的花材和器皿之

心，靜領花道的古典之韻與花草的自然之美。真正的插花，並非炫技，也非譁眾取寵。本心的插花更為重視品行和氣質的修養。掌握高超的技巧只算是修習皮骨，對植物的理解才是解讀靈魂。要掌握植物的韻律感，以及植物之間、植物與器皿以及環境相互間的平衡感，提升自己的傳統文化底蘊是必行的探索之路。無論是繁花簇錦還是簡約侘寂，在剪下每一根枝條，插入每一朵花時，我們的內心都會從喧囂的外在慢慢回歸本心的自己，這便是修行，是以道相待，習得內在的清靈。

自然是「美好意念的影像」，臺灣著名插花大師黃永川老師曾說「由花而向美，由美而生善，由善而抵真」。作為大自然中靈性蘊藏的花草，會指引我們從生命和彼此身上尋找「一切存在著的美好和善良的東西」。

這本書配圖得當，裝幀精美，譯筆流暢。在此特別推薦給插花藝術專業者，更推薦給所有愛美向好的讀者，望你在閱讀中收穫對美的感悟，得到沉浸安適的愉悅。

推薦序
酒醒只在花坐，酒醉還來花下眠

池坊花道珊瑚社創辦人

　　愛花之心，古今中外皆同。想要將花枝移入瓶間案頭、時時相對，也是自然而然會有的想法。

　　簡單地將花枝放入瓶中就滿足了嗎？明代的文人雅士們可是有各種「講究」的：從選器擇水到花材的搭配、姿態的組合，甚至居室環境、賓主行事，都有「宜」、「忌」之分。這些「講究」為的是更好地展現花草之美，從草木的「自然之美」進一步昇華為融入插作者審美情趣的「人文之美」，從案頭方寸的「局部之美」擴展到居室空間、生活方式的「整體之美」。《瓶史》、《瓶花譜》、《瓶花三說》三者成書時間接近，在這些理念上都有相通之處。

　　其中，「獨抒性靈」的袁宏道認為「取花如取友」，《瓶史》中處處透著對花的尊重，就連沐花也要分辨花朵的喜怒眠醒，愛花之深，可謂成痴。

　　草木本不求美人相折，但這被移入瓶中的草木卻是映射插花人精神世界的鏡子，展現他們如何看待這山川日月、四季流轉，如何度過些居家歲月、閒暇時光，如何立身於塵世紛擾、市井百態。

　　「一花一世界」，何不暫停片刻，借由書中細膩筆觸的帶領，共同領略花藝的美妙。

譯者序

　　插花藝術在中國由來已久，早在春秋戰國時期，原始插花就已經有跡可尋。中國傑出插花藝術家、北京林業大學園林學院教授王蓮英在〈《詩經》、《楚辭》中的原始插花〉一文中指出，長期立農為本的農耕文化使得我們的祖先對自然產生了很強的依賴性，對各種植物也產生了深厚的興趣和崇拜的心理，「故而形成了中國數千年來一直有用花木供奉祖先、社稷、神祇以及借花傳情、抒懷，以花言理明志的傳統」。而誕生於這一時期的兩部偉大的詩集——《詩經》和《楚辭》，都大量提及花木草卉，為後人們如何賞花用花定下了音調，兩部詩集不僅僅是古老的中國文學的發端，「也是中國花文化的開篇和詠花詩詞的直接源頭，更是中國插花藝術萌生的搖籃」。

　　漢魏六朝時期的文學作品中，時有採集鮮花的意象出現。或用以贈送親友、寄託思情、表達祝願，如《古詩十九首》：「涉江採芙蓉，蘭澤多芳草。採之欲遺誰？所思在遠道。」魏文帝曹丕〈與鍾繇書〉：「謹奉（菊）一束，以助彭祖之術。」或用來觀賞，如陶潛〈飲酒〉其五：「採菊東籬下，悠然見南山。」或作為裝飾，如夏侯湛〈春可樂〉：「春可樂兮綴雜花以為蓋。集繁蕤以飾裳。」

　　至隋唐宋，插花藝術逐漸盛行與普及。「紅豆生南國，

春來發幾枝。願君多採擷，此物最相思。」可見在唐代，插花藝術便已不僅限於花枝，亦可搭配木本果枝。唐代的花藝主要在宮廷和貴族之間流行，據《開元天寶遺事》載：「長安士女，春時鬥花，戴插以奇花多者為勝，皆用千金市名花，植於庭苑中，以備春時之鬥。」「用千金市名花」，顯然不是普通百姓能消費得起的。白居易〈秦中吟十首〉其十〈買花〉詩中寫道：「灼灼百朵紅，戔戔五束素。……一叢深色花，十戶中人賦。」花價之昂貴，令人咋舌。隋唐時期的插花除了作為宮廷貴族的消遣娛樂，另一個重要的用途是作為祭祀中的佛前供花。聞名世界的日本花道，即源於當時的中日文化交流中，日本外交官小野妹子將隋朝的佛堂供花引入了日本。到了宋代，插花藝術才在民間得以普及，同時由於折枝畫法的日益成熟，文人插花蔚然成風，插花與焚香、點茶、掛畫一道，並稱為宋代的「文人四藝」。宋代關於瓶花的詩詞也屢見不鮮，如張咨〈閒居〉：「瓶膽插花時過蝶，石拳栽草也留螢。」楊萬里〈賦瓶裡梅花〉：「膽樣銀瓶玉樣梅，此枝折得未全開。為憐落莫空山裡，喚入詩人几案來。」陸游〈歲暮書懷〉：「床頭酒甕寒難熟，瓶裡梅花夜更香。」林洪〈樓居〉：「瓶花頻換春常在，階草不除秋自殘。」

　　各朝雖皆有文人描寫折花、插花，但是關於插花的專著卻一直到元、明時期才出現。而本書所收錄的《瓶史》（袁宏道著）、《瓶花譜》（張謙德著）、《瓶花三說》（高濂著）皆集

中出現在明朝萬曆年間。究其原因，除了當時政治昏暗、黨爭激烈，一些知識分子為逃避現實而忘情於山水花竹之外，也與插花藝術在明朝進入了鼎盛時期相關。插花不再是皇宮貴族的專利，也不再是幽人雅士的專長，更不乏附庸風雅之輩藉以顯擺自己的品味，氾濫之下，必然會暴露出許多不得要領，甚至適得其反的做法，於是便有了正本清源的必要。

作為中國現存最早的插花專著（更早的有元代金潤的《瓶花譜》，但現已失傳），張謙德（西元一五七七至一六四三年）的《瓶花譜》較為系統地制定了插花藝術的各項標準，駁斥了一些不專業的、有悖於審美原則的錯誤操作。在此書的序言中，張謙德極其自信地宣稱，「瓶花特難解，解之者億不得一」，言外之意，他是極少數能領悟瓶花藝術真諦的天才之一，而對於身邊大多數伺弄瓶花的玩家們，他是看不上眼的。至於自己的觀點正確與否，他也不屑於爭論，而是相信「解者自有評定」。時間證明，他的自信並非盲目的，數百年後，《瓶花譜》已經奠定了它在插花領域不可撼動的經典地位。

袁宏道（西元一五六八至一六一〇年）的《瓶史》所論述的方向及觀點多與《瓶花譜》重疊，因其成書晚於《瓶花譜》，又無新的觀點輸出，所以作為插花藝術的專著，它的成就固然無法超越《瓶花譜》；但是作為一部公安派的傑出散文，它的文學價值顯然又是《瓶花譜》無法比擬的。單看〈洗

沐〉、〈好事〉兩篇，石公將花的喜怒、寤寐諸態，愛花人如
痴如醉的嗜癖之狀寫得何等傳神！這是張謙德的《瓶花譜》
所沒有的手筆。再比較一下《瓶花譜・品花》與《瓶史・使
令》兩篇，同樣是以官品大小或主僕地位來界定不同花目的
價值等級，但顯然〈使令〉篇中以人喻花的寫法更能帶給讀
者以衝擊和閱讀的愉悅。

　　高濂（西元一五七三至一六二〇年）的《瓶花三說》等
數篇雖然比上述兩部專著都早，但它們只是關於瓶花藝術的
零星闡述，皆出自他的養生專著《遵生八箋》，其中〈瓶花
三說〉摘自〈燕閒清賞箋〉，〈高子花榭詮評〉、〈高子草花三
品說〉和〈高子擬花榮辱評〉則摘自〈起居安樂箋〉。高濂為
人所知的身分是戲曲家、養生家，而插花、賞花於他而言，
就如他同樣興致勃勃地闡述的遊山玩水、琴棋書畫、打坐導
引、煉丹採藥一樣，都只是修身養性的手段而已。不過這位
「業餘」插花選手的一些觀點，卻被宣稱「瓶花特難解，解之
者億不得一」的「法典」制定者張謙德視為正解，也被自詡為
負花癖的「好事者」袁宏道引為灼見，他們兩位都有不同程
度地拾其牙慧。

《瓶史》

明　袁宏道

五瑞

崇禎己卯端陽 項聖謨

明－項聖謨－五瑞

清－錢維城－歲朝圖

 # 瓶花引

我很羨慕那些隱士們，遠離塵囂，遂與世無爭，獨寄情於山水花竹，悠然自得。反觀天下眾生，終日飽受世塵之紛擾，雙眼被功名利祿所矇蔽，為著謀一個遠大的前程，患失患得，身心俱疲；山水花竹對於他們來說，本身既無名利可圖，也不能成為追名逐利的工具，哪有時間和精力去做這無益的消遣？於是乎，隱士們才得以趁機據為己有，撿了個大便宜。

可不是嗎？天下人什麼都想爭，唯獨山水花竹爭之無用。隱士們什麼都不想爭，什麼都想讓給天下人，唯獨這山水花竹，你肯讓出去吧，人家還未必肯要。所以，在這紛紛擾擾的世上，隱士們不僅坐擁山水花竹，居然還能安然無恙，沒有引起爭端，也就一點都不奇怪了。

啊呀！羨慕歸羨慕，若真要成為他們那樣的隱者，非有決絕的勇氣和超凡的毅力不可，我這輩子恐怕是做不到了。好在我還有自知之明，掛著這虛職做著這閒官，別人爭得頭破血流的那些好處，肯定是不會落到我頭上來的，所以未敢有名利之心，反倒是想一不做二不休，從此歸去來兮，隱逸於高山流水，豈不逍遙自在？但苦於官職再小卻終歸是個羈絆，想要全身而退絕非輕巧。既然高山流水遙不可及，想來想去，也只有栽花種竹一事能聊以自慰了。

可是，由於住宅低窪狹小，再加上遷徙無常，所以就連栽花種竹的樂趣也變得很奢侈。不得已，只好用膽瓶養花，隨時插換。雖然不無遺憾吧，但是插花也有插花的好處：京城大戶人家歷日曠久方能栽活的珍稀名卉，只消一日便可在我的案頭盛開，既省卻了修剪澆水等苦差，賞花時的樂趣又不因此大打折扣。更值得一提的是，比起栽花來，插花的心態也不一樣：插花所求不多，一枝數朵足夠了，是為不貪；也正因為僅此一枝數朵，朋友見了亦不至於厚顏索取，是為不爭。

可是，快打住吧，石公！插花雖然不失為人生

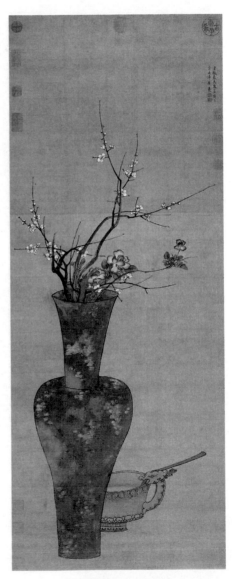

明－陳洪綬－博古圖

一大快事，但千萬不要
這麼容易滿足——別
忘了，山水才是你的終
極理想啊，那裡有著你
一心嚮往的，更大的樂
趣。至於本書所述，只
不過是將瓶花插貯的相
關事項，逐一講給那些
雖窮困卻又熱心於此的
愛好者們聽罷了。

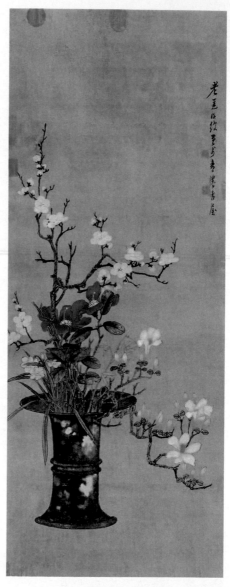

明－陳洪綬－瓶花圖

一、花目

　　燕京天氣多寒，使得來自西南地區的名花奇缺，即便有，也大多被高官厚祿者所壟斷，養在他們的溫室裡，讓我等儒生寒士無緣一見，只好擇取身邊常見的、得來全不費功夫的品種來養一養。

　　其實，擇花如擇友，那些隱逸山林的高士，我也想和他們做朋友，然而這類人往往行蹤無定，時而與野獸結伴，時而匿身於茂密的草叢中，我亦苦於尋而不遇、求之不得；於是，只好返回城市，和身邊那些有目共睹的才俊們交個朋友，這總不至於非常困難的。我擇花也是這個標準：只選擇身邊常見的、得來全不費功夫的——譬如春天的梅花、海棠，夏天的牡丹、芍藥、石榴，秋天的桂花、蓮花、菊花，冬天的蠟梅，隨著四季的更替，這些花中才俊如同故朋新友般輪番拜訪我的陋居，帶著它們的奇香殊色成為我的座上賓。雖是身邊常見，卻不代表完全沒有門檻，寧可無花可賞，只以數枝竹、柏充數，亦不能一通濫交，引凡花俗卉入室。《詩經》不是說嗎，「雖無老成人，尚有典刑」——君無賢臣輔佐，至少還有歷史為鑑，怎能隨便找個俗子凡夫，說「你來當我的賢臣吧？」那豈不成了當年的桓玄，為了國中有隱士而把皇甫氏包裝成隱士，這種做法只會招致天下人恥笑的呀。

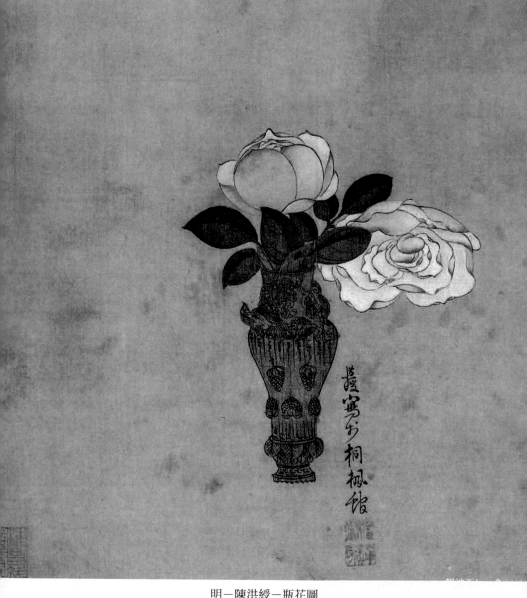

明─陳洪綬─瓶花圖

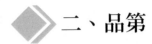

二、品第

漢宮佳麗三千，趙飛燕若排第二，沒有誰敢排第一；而同為漢武帝的寵姬，尹夫人見了邢夫人，也只有哭臉的份了，因為她自愧不如哪！所以同樣都是美女，若有絕色佳人立於前，仍未免自慚形穢，抬不起頭來；一撥同類裡面，若有一尤物，則必如鶴立雞群，顯得極不相稱。然則，「雞」與「鶴」都沒有錯，錯的是將牠們並置一處的人。

譬如梅花、海棠、牡丹、芍藥、石榴、蓮花、桂花、菊花、蠟梅，何嘗花之佳麗？但我不得不指出 —— 梅花又以重葉、綠萼、玉蝶、百葉緗梅為珍品，海棠又以西府、紫綿為珍品，牡丹以姚黃、綠蝴蝶、西瓜瓤、大紅、舞青猊為珍品，芍藥又以冠群芳、御衣黃、寶妝成為珍品，石榴又以深紅、重瓣為珍品，蓮花又以碧臺、錦邊為珍品，桂花又以毬子、早黃為珍品，菊花又以諸色鶴翎、西施、剪絨為珍品，蠟梅又以磬口香為珍品。列具這些名品，什麼意思？不是說非此不能賞玩（我當然知道一般寒士家裡還不一定養得起這些），我寫下它們的名字，就是為了告訴大家，珍品就是珍品，名卉畢竟異於常花，對此要有基本的判斷，而不要混而雜陳，成為那個將鶴放到雞群裡而不自知的罪人。

宋－李嵩－花籃圖－北京故宮博物院藏

再者說，我乃是在為花國撰史，古人云：「史書上得一字之褒，勝過畢生榮華富貴。」身為史官，我豈敢不嚴格謹慎地遵從客觀實際，把珍品的褒譽還給珍品，讓高貴者高貴？我常以孔子修纂《春秋》時說過的一句話自勉：「其義，則丘竊取之矣。」——聖人也是站在了非常客觀公正的立場上，來慎重地對待歷史的呀！

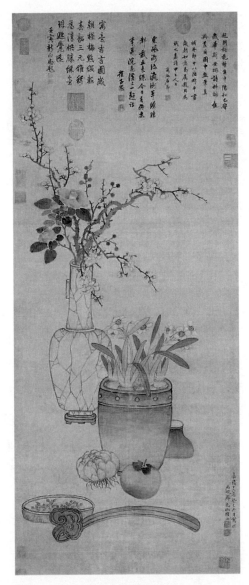

明—陸治—歲朝圖

三、器具

　　佳卉須擇良瓶配，才是各得其宜。若使楊玉環、趙飛燕住在茅舍草房裡，豈不辱沒了國色天姿？或請嵇康、阮籍、賀知章、李白飲於酒肆飯鋪，怎不敗了這幾位的高致雅興？擇瓶插花，亦同此理。

　　我見過江南某人家收藏的一隻舊銅觚，其銅鏽鮮綠透體，砂斑突起有如蟻穴，若用它來插花，無異於金屋藏嬌妾，得其所哉。除了古銅之外，官、哥、象、定等窯燒製的瓷器，小巧秀美，瓷色滋潤，也是花神的理想居所。

　　通常，陳設書齋宜用矮小的瓶器，如銅器中的花觚、銅觶、尊罍、方漢壺、素溫壺、區壺，瓷器中的紙槌、鵝頸、茄袋、花樽、花囊、菖草、蒲槌等等，都必須形制短小，方能入文房清供。不然，置巍峨大鼎於書室，跟家堂裡的香火爐似的，即便是老古董，也還是太俗氣了吧。也不能一概而論：像牡丹、芍藥、蓮花，體格碩大，自然也就難能屈身於小器，所以還須根據花形大小來選擇體積相宜的瓶具。

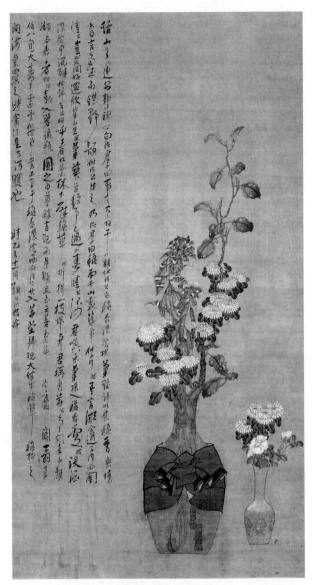

明－陳洪綬－瓶花圖

圖畫面款題：

　　溪山老蓮，安靜神心，白諸君子曰：事事每每相干，不能偕諸公至秋香深院採菊，雜詩以集秋香樂境，未得言文，歲而謀野韻，偕諸公往之，乃（與）諸君子曰：秋雨千山里，籃輿偕子行（綬）。吾言微合道，子語必關情（公）。豈止能聞好，還欣業不生（綬）。菊華尊豔事，已過小春晴（公）。謝君喚採菊，採入秋香處（綬）。設酒深院中，沉醉扶歸去（公）。相呼看紅葉，林下醉秋華（綬）。折得一枝歸，與君稱壽華（公）。多閒老少顏，願與壽者相（綬）。載入碧璃瓶，圖之為尊觴。言既而景娃且至，云：善玉三叔為慶開翁老伯八旬大壽素畫，予就草書，工畫於秋香深院，而偕諸公共入華堂拜祝，大醉於秋華秋樹之間、海棠四照之時，畲酒是天河腹也。時乙亥十一月朔日，洪綬頓首。

　　我聽說古銅器入土年久，積厚地氣，最能養花，其花爭相怒放，鮮豔繽紛，仍如在土中，且開得早、謝得晚，花謝之後，尚能以瓶為家受孕結子；入土陶器，也能如此。於是終於明白，養花人皆以古器為貴，原來不僅僅是拿來賞玩，也是為了善花。只是貧寒之士就不必奢望了，別說入土古銅，但凡能弄到一兩隻宣德、成化的瓷瓶，就當是乞丐撿到了寶 —— 偷著樂吧。

北方天寒，瓶中水一旦結起冰來，不僅能將瓷瓶凍裂，銅器也不能倖免，所以冬季養花，一概宜用錫製膽管儲水。或不用膽管，往水中投入幾錢硫黃也行。

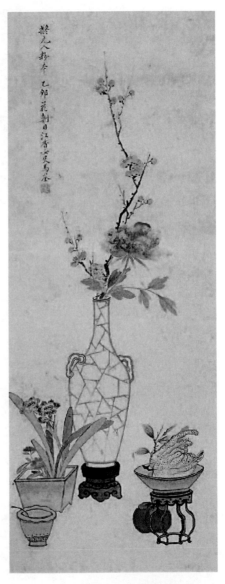

清—馬荃—歲朝清供圖

 # 四、擇水

京師好水出西山，碧
雲寺的水泉，裂帛湖的玉
泉，龍王堂的龍泉，都是
養花之水。過了高梁橋，
京城一帶的井水，皆淪為
濁水，因為瓶花之水，必
須經過風吹日晒才好；若
不然，如桑園水、滿井
水、沙窩水、王媽媽井水
之流，雖然入口甘甜，用
來養花卻不行，於花繁不
利。而偏鹼性的井水就更
不用說了，味特鹹，養花
最忌；還是多儲一些梅雨期
的雨水為好。儲水的方法：
往剛蓄上水的甕中投入燒
熱的煤土一塊，可使水經
年不壞，不但能養花，還
可用來煮茶呢。

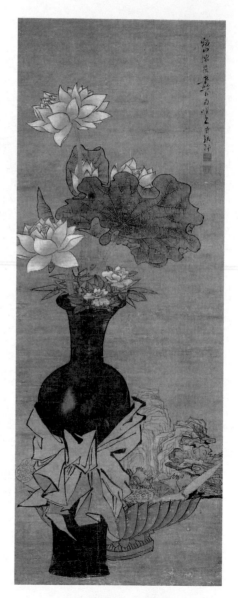

明—陳洪綬—瓶花圖

五、宜稱

　　插花不可太繁冗，也不可太單薄。品種最多不過兩三種，高枝沉柯，疏密相間，一切要像畫師構圖那般巧妙。貯花之瓶，器型不能出現雷同，擺放不可成雙成對、成行成列，不得以繩子纏束花枝。

　　插花之美，不整齊方為整齊，勝在意態天然，豈可刻意求工。好比蘇軾作文章，全由興之所至，李白賦詩篇，管它對不對仗，這才是真整齊。如果說插個花還要像對對聯那樣摳字眼，在那「枝對葉」、「紅對白」上面追求完美，那就不叫瓶花了，倒像是官府門前階下的兩排樹，或是墓門前的一對石柱，左右相稱、工整劃一，哪還有什麼美感可言？

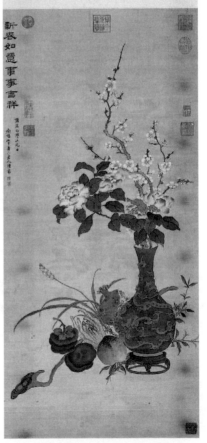

清—陳書—歲朝吉祥如意

六、屏俗

一室之中，只設翹頭飛角天然几案一張，藤床一張。几案寬且厚，漆面細滑。餘者，像什麼本地邊欄漆桌，描金螺鈿床，彩色的花瓶架之類，一概清出室外。

七、花祟

花前不宜焚香，這個道理就跟茶中不宜泡果脯一樣明白。茶有茶味，不需要果味去賦予它甜或苦，花有花香，也不是靠香煙薰陶得來的芬芳。這兩種做法，都是非常低級庸俗的錯誤。再者說，香煙氣性燥烈，極易害花，一旦受其荼毒馬上枯萎，所以在花前焚香還不如直接揮劍削死它算了。捧香、合香，尤其使不得，因為這些裡面都摻有麝香。

那個韓熙載就最喜歡在花前焚香，還說什麼：桂花宜用龍腦香料，酴醾宜用沉香，蘭花宜用四絕，含笑宜用麝香，薝卜宜用檀香。此人怕是過慣了徹夜宴飲的生活，就連養個花也要像設宴一樣大講排場，這不是清賞雅士應該做的事情呀！

此外，燭火熱氣、煤土煙塵，皆能殺花，快快撤離。以上種種，歸結為花之人禍，一點也不過分。

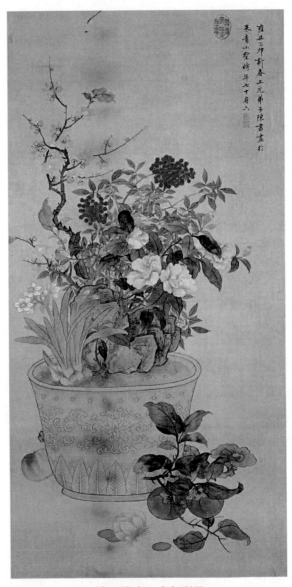

清—陳書—歲朝麗景

八、洗沐

　　在京城，最困擾瓶花愛好者們的，是這裡的風沙天氣。每當大風起兮，塵飛揚，轉眼之間，窗臺上、茶几上已經積了厚厚的一層灰，瓶花當然也隨之蒙塵。正如那南威、青琴，雖然天生麗質，但如果任由風霜侵蝕，而不勤於梳妝、保養，再姣美的容貌也難以持久；瓶花也是如此，任由它受風沙摧殘，遭飛塵矇蔽，必將迅速枯萎，那也就沒什麼看頭了。所以在這種環境下供養瓶花，除了每日一洗，沒有別的辦法。

　　花之沐，須擇其吉辰，迎其心意。與人一樣，花也有喜有怒，有眠有醒，也有它的清晨和夜晚。日薄西山之時，月朗星稀之夜，適逢風輕雲淡，於花而言，那是它的清晨，美好一天的開始；狂風驟雨天，酷暑嚴寒日，於花而言，如同進入了漫長的黑夜。歡喜時，色彩明麗，灼灼然襯托著太陽的光輝，體態柔媚，顫巍巍搖曳出微風的節奏；憂愁時，花容顰蹙不展，如暈如醉，情意迷離若愁煙籠罩；入睡後，枝斜花臥，輕倚欄杆上，彷彿風一吹就會跌倒似的；而一旦醒來，立即容光煥發、精神飽滿，舒展著腰肢舉目四盼。所以安排瓶花的生活起居，應當尊重它的作息規律，摸透它的性情脾氣，這樣才能更好地取悅它。譬如說，當花的清晨到來，它需要在空曠的廳堂裡迎接它的白天；當花的傍晚降

臨，應該將它移至深宅幽室
去度過它的長夜；看到它在
犯愁，便默默地陪著它坐一
會，等到它歡喜時，又不妨
暢聲大笑，盡情賞玩；當它
睡了，應為它輕輕地放下帷
幔，而待它醒來，也該為它
洗沐了。

　　洗沐的最佳時機，是當
花兒正處在它的清晨時分，
其次是在它醒來時，而不宜
在它正歡喜時。當花兒正在
熬受它的夜晚，或者正在犯
憂愁的時候，更不可貿然拽
其沐浴，那對它來說簡直如
受酷刑，洗了還不如不洗。

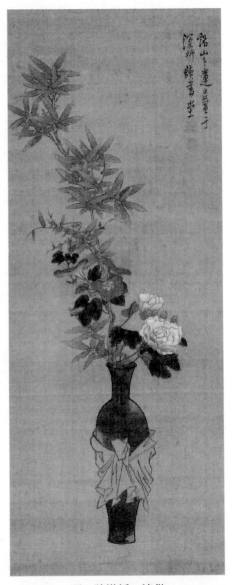

明－陳洪綬－清供

浴花的方法：用清甜泉水徐徐澆注，如灑細雨淋醉者醒酒，降清露以滋新芽。手不能去接觸花，指不能折枝剔葉。不能交給粗鄙的下人去洗沐。浴梅花宜隱士，浴海棠宜韻致雅人，浴牡丹和芍藥宜靚妝少女，浴石榴花宜美豔婢女，浴木樨宜聰慧的清純少年，浴蓮花宜嬌媚侍妾，浴菊宜好古超脫之人，浴蠟梅宜清瘦僧人。然而冬花經不起頻繁洗沐，為它披上一方輕紗遮塵，可免常洗。遵照上述方法與規範浴花，可使花常葆神采，久開不謝，而不僅僅是造成洗淨和潤澤的作用而已。

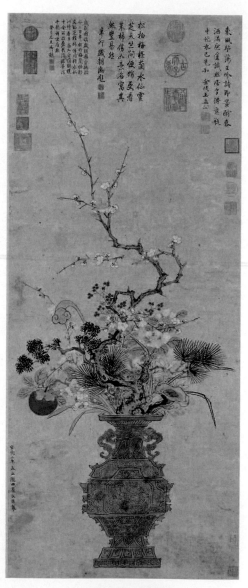

明－邊文進－歲朝圖

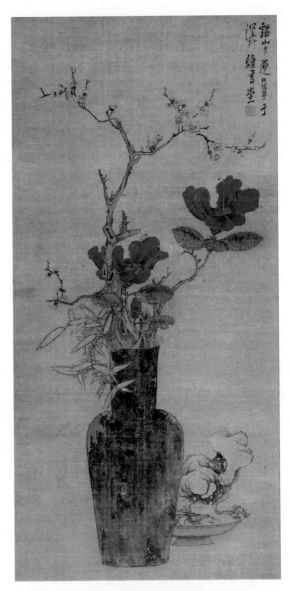

明－陳洪綬－瓶花圖

九、使令

正如有皇后便有宮女，有妻室便有侍妾一樣，花的世界裡也有主子和奴婢。你看那些山花草卉，雖出身卑微，然而並不乏妖豔者，迎風起舞，輕惹春煙殘雨，最易得寵，瓶花之趣豈能缺此風韻哉？不妨選而拔來，各事其主：使得梅花有迎春、瑞香、山茶為婢，海棠有蘋婆、林檎、丁香為婢，牡丹有玫瑰、薔薇、木香為婢，芍藥有罌粟、蜀葵為婢，石榴有紫薇、朱槿為婢，蓮花有山礬、玉簪為婢，桂花有芙蓉為婢，菊花有黃白山茶、秋海棠為婢，蠟梅有水仙為婢。

眾婢女亦是千姿百態，各領風騷盛極一時，所以從容貌到氣質，人們早已對其有所品評。譬如說，水仙氣概清絕，好比織女的侍女梁玉清；山茶的鮮妍，瑞香的芬烈，玫瑰的旖旎，芙蓉的明豔，都好比石崇的愛婢翾風、羊侃的姬妾張淨琬；林檎、蘋婆姿媚可人，好比潘炕的婢女解愁；罌粟、蜀葵雖妍卻不與百花爭，悄然盛開於籬落之間，讓人想起隨司空圖一塊隱於山谷的鸞臺；山礬純潔而閒適，舉止優雅，好比魚玄機的女僮綠翹；黃、白茶花，姿色雖平而氣韻勝出，好比郭冠軍的侍女春風；丁香瘦如骨，玉簪寒似雪，秋海棠嬌無力，且都多少染了一點讀書人的迂氣，好比鄭玄府上飽

讀詩書的家奴、崔郊那位
垂淚滴羅巾的去婢。

　　還有很多，恕不一一
類比。總之，能躋身於花
之使伶，必定是早已美名
遠播，或慧於中，或秀於
外，做個婢女絕對是綽
綽有餘的，隨便說出一
個來，都能將蘇軾的「榴
花」、白居易的「春草」比
下去。

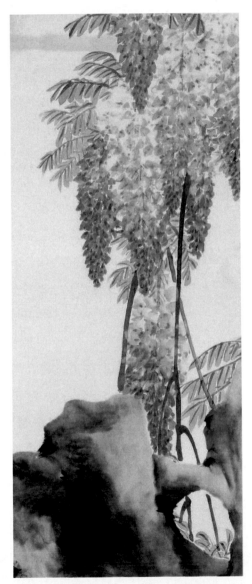

清－任熊－花卉四條屏－紫藤圖軸

十、好事

　　嵇康好打鐵，王濟好養馬，陸羽好飲茶，米芾好賞石，倪瓚好潔淨……凡有趣之人，好一事必成癖。嗜好到什麼程度，才稱得上是「癖」呢？為了它，可以達到忘我的境界，全身心沉浸在它帶來的樂趣中，連豁出性命都不足為惜，更無暇顧及名利等身外之物，如此才稱得上「癖好」嘛。他們是將整個精神世界都投射在了自己的癖好當中，胸中鬱結的塊壘不澆自消，超群拔俗的志向不言自明，這樣的人當然魅力無窮；反觀那些語言無味、面目可憎之輩，無論做什麼事情，都成為不了癖好的 [001]。

　　古代愛花之人，一旦聽說哪裡又發現了奇花珍卉，就會不顧一切地去找到它 —— 既無畏道阻且長，哪怕需要翻越崇山峻嶺，攀上懸崖峭壁，也在所不辭；又不懼嚴寒酷暑，常常凍得皮開肉坼，熱得汗垢如泥，仍樂在其中。採來之後，又盼著花開，才堪堪長出花苞，就已經寸步難移，連晚上睡覺也要搬來被枕，在花下打地鋪，從初綻，到盛開，再到凋落，任何細微的變化都不願錯過，直到花謝了一地才肯離開。有人愛一種花，去到哪裡都找這種花來看，看上一千株一萬株，看它如何千變萬化；有人愛一種花，就只守著這一枝數朵，別的花不看也罷，仍然覺得其樂無窮；有人愛一種

[001] 張岱《陶庵夢憶》：「人無癖不可與交，以其無深情也；人無瑕不可與交，以其無真氣也。」

花，會去參透它的一切奧祕，聞一葉便知花之大小，見其根便識花之顏色。

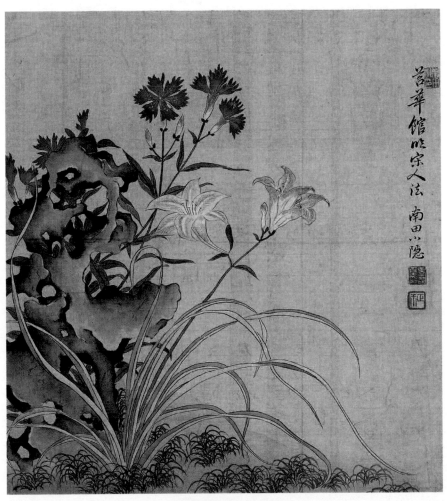

清－惲壽平－花卉圖

他們才是真的愛花，他們才是真的成癖。而我，雖然也喜歡養花，卻只不過是無聊的時候找些事情做做，藉以排解一下心中的寂寥和苦悶罷了，還談不上癖好。若真像古人那麼愛花成癖，我早就住到世外桃源去了，還在這俗世間做哪門子官喲！

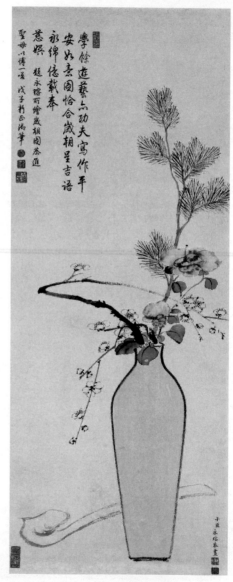

清—永瑢—平安如意圖

 十一、清賞

　　清賞瓶花時，可以品茗茶，亦可清談妙論。其中，茗賞為最佳，談賞次之，而酒賞為忌。花神最痛恨的三種行為：近酒、遠茶、滿嘴胡言穢語 ── 還不如枯坐，什麼也不說，至少不會惹惱花神。

　　賞花須擇吉時，擇佳地，不可隨隨便便就邀人到家裡來賞花，那也是對花的無禮。譬如說，冬天賞花宜在初雪時、雪霽方晴時、新月如鉤時，地點宜在暖房；春天賞花宜在晴天或春寒料峭時，地點宜在正廳；夏天賞花宜趁雨後涼風，地點宜樹蔭下、竹林中，或水榭亭臺；秋天賞花宜就明月、夕照，地點宜在寂寥臺階上、苔蘚小徑上、古藤巉石邊。

　　所以每賞一花，都要慮及風月、晴雨以及周遭環境，是否與當季所賞花卉的意境互襯，否則一瓶花隨便擺來觀看，與擺在妓院、酒館有什麼區別，連氣場都不對，只會讓人覺得風馬牛不相及，又談何清賞呢？

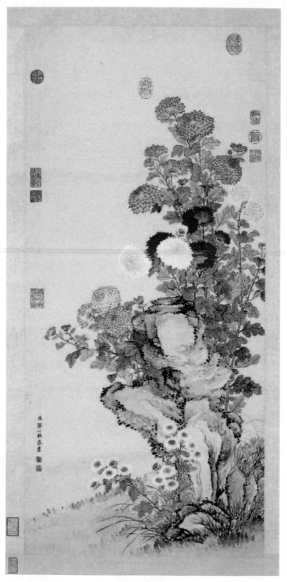

清—鄒—桂畫菊花

十二、監戒

宋人張功甫〈梅品〉一篇，行文極富風致，我捧讀之後不由擊節嘆賞，意仍未盡，遂仿作了若干條，張貼於瓶花齋——

「花的快意事」（共十四條）：

- ❀ 窗子大而敞亮。
- ❀ 房間乾淨整潔。
- ❀ 於古銅鼎中插貯。
- ❀ 置書齋，與宋代古硯舉案齊眉。
- ❀ 聞松濤陣陣。
- ❀ 聽流水潺潺。
- ❀ 主人愛我，能為我寫詩。
- ❀ 門僧茶道。
- ❀ 薊州人送來薊州酒。
- ❀ 座上客中，有善畫花卉者。
- ❀ 我正盛開，主人摯友來訪。
- ❀ 伏案手抄花藝書籍。
- ❀ 深夜茗賞，聽見火爐上茶已煮沸。
- ❀ 妻妾幫著主人查校關於我的典故。

又作「辱花之事切忌」（共二十三條）：

🌼 主人頻頻外出訪友。

🌼 凡夫俗子擅自闖入賞花。

🌼 刻意巧飾，將我的枝條掰彎。

🌼 庸僧花前講禪。

🌼 惡犬窗下打架。

🌼 賓客座上攜男娼孌童。

🌼 聞弋陽俗調，洗耳不迭。

🌼 醜女折花，戴在頭上。

🌼 主客花下談論官場升遷。

🌼 假情假意，佯作憐香。

🌼 主人忙於寫應酬詩，沒完沒了。

🌼 我正盛開，家人催促。

🌼 對花數錢算帳。

🌼 文人花下賽詩，忙著翻字典找韻腳。

🌼 與狼藉破書共堆一室。

🌼 被福建掮客褻玩。

🌼 與蘇州假畫齊觀。

🌼 身上有老鼠屎。

🌼 或者是蝸牛涎液。

🌼 家奴無禮傲慢，橫聲橫氣。

🌼 才開始行酒令，壺已見底。

* 與酒館為鄰。
* 案上有「黃金白銀、中原紫色」等時下流行的詩句。

　　京城習俗，尤其盛行賞花，每到花開時節，豔紅的帷幔連成一片。在我看來，大多是附庸風雅，很少有人真正顧及花的感受，從而屢犯以上禁忌，做出辱花之舉。然而平心而論，若認真反省一下，有意無意之間，我自己又何嘗沒有犯過類似的錯誤？而我寫下這些，並張貼於瓶花齋，也是為了時刻警醒自己，有則改之，無則加勉。

《瓶史》

《瓶史》原文及注釋

袁中郎先生著

瓶史

繡水周氏家藏

瓶史目錄

瓶史目録終

瓶花引

公安袁宏道中郎甫著

繡水王延諫司繩甫校

夫幽人韻士①屏絕聲色其嗜好不得不鍾于山水花②竹夫山水花竹者名之所不拴奔競之所不至也天③下之人棲止于囂崖利藪④目眩塵沙⑤心疲計算欲有之而有所不暇故幽人韻士得以乘間而踞為一日⑥之有夫幽人韻士者處於不爭之地而以一切讓天

① **幽人韻士**：高雅而有風致的文人隱士。幽人：幽隱之人，隱士。韻士：風雅文人。明陸紹珩《醉古堂劍掃》（一名《小窗幽記》）卷七〈韻〉曰：「幽心人似梅花，韻心士同楊柳。」以梅花之高潔喻幽人品性，楊柳之飄逸寄韻士風流。

② **屏絕聲色**：放棄了一切世俗的追求。

③ **奔競**：奔走競爭，多指對名利的追求。晉干寶《晉紀總論》：「悠悠風塵，皆奔競之士；列官千百，無讓賢之舉。」

④ **囂崖利藪**：指紛擾的塵世、爾虞我詐的名利場。囂崖，疑為「囂塵」，塵世紛擾。藪：本義湖、澤，引申為場所。利藪，即財利聚集之地。

⑤ **目眯塵沙**：眼裡進了塵沙，比喻被名利矇蔽了雙眼。眯塵土入眼，不能睜開看東西。

⑥ **乘間**：利用機會，趁空子。《三國演義》第四回：「操曰：『近日操屈身以事卓者，實欲乘間圖之耳。』」

瓶史

下之人者也惟夫山水花竹欲以讓人而人未必樂

受故居之也安而蹈之也無禍嗟夫此隱者之事决

裂丈夫之所爲余生平企羡而不可必得者也幸而①

身居隱見之間世間可趨可爭者既不到余遂欲致②

笠高巖濯纓流水又爲甲官所絆僅有栽花種竹一③

事可以自樂而邸居湫隘遷徙無常不得已乃以瞻④

瓶貯花隨時插換京師人家所有名卉一旦遂爲余

案頭物無扦剔澆頓之苦而有味賞之樂取者不貪⑤

遇者不爭是可述也噫此暫時快心事也無狙以爲⑥

❶ **決烈丈夫**：剛烈堅毅的男子。元李壽卿《度柳翠》第四
　　折：「大丈夫具決烈志氣，慷慨英靈。」

❷ **隱見（ㄒㄧㄢˋ）之間**：隱退與出仕之間，此處理解為
　　身居可有可無的閒職小官。袁宏道一生三次入仕，皆
　　以很快告假還鄉為終。《瓶史》著於萬曆二十七年（西
　　元一五九九年），袁宏道三十二歲之時，前一年他剛辭
　　去吳縣（今江蘇蘇州）知縣，不久後其兄袁宗道為他謀
　　得順天府（今北京）教授一職。據他寫給友人的信中描
　　述，此職甚是輕鬆，與他本人懶惰的性情最相宜，每月
　　初一十五向京兆大人作一揖、報個到，就是全部的工作
　　了，剩下的時間都在閉門讀書。

❸ **欹（ㄑㄧ）笠高岩，濯纓流水**：即避世隱居，斬斷俗世
　　煩憂，寄情於高山流水。欹笠：斜戴著斗笠。濯纓流水：
　　用溪流河水來洗淨帽帶，《孟子·離婁》：「有〈孺子歌〉
　　曰：『滄浪之水清兮，可以濯我纓；滄浪之水濁兮，可以
　　濯我足。』」後用「濯纓」來形容超脫世俗，操守高潔。
　　濯，洗滌。纓，繫冠的帶子。

❹ **湫（ㄐㄧㄠˇ）隘**：低下狹小。

❺ **扦（ㄑㄧㄢ）剔澆頓**：泛指栽種花竹的勞神費勁。扦剔：
　　修枝剪葉。澆頓：澆灑費力。頓，勞頓。

❻ **狃（ㄋㄧㄡˇ）**：習慣，習以為常。宋蘇軾〈教戰守〉：「狃
　　於寒暑之變。」

常而忘由水之大樂石公記之凡瓶中所有品目條

列於後與諸好事而貧者共焉[8]

一花目

燕京天氣嚴寒南中名花多不至即有至者率爲巨[9]

璫大畹所有儒生寒士無因得發其羃不得不取其[10][11]

近而易致者夫取花如取友山林奇逸之士族迷于

鹿家身蔽于豐草吾雖欲友之而不可得是故通邑[12]

大都之間時流所共標其目而指爲雋士者吾亦欲[13][14]

友之取其近而易致也余于諸花取其近而易致者[15]

瓶史

⑦ **石公**：袁宏道，字中郎，號石公。

⑧ **好（ㄏㄠˋ）事**：有某種愛好，此處指愛好瓶花。

⑨ **南中**：古稱南蠻，指今天的雲南、貴州、四川西南部。三國時期，諸葛亮七擒孟獲，平定南中，使其成為蜀漢的一部分。

⑩ **巨璫（ㄉㄤ）大畹（ㄨㄢˇ）**：高官厚祿者。璫：漢代武職宦官帽子的裝飾品，後借指宦官。畹：古代丈量土地面積的單位，一畹为三十畝。大畹，皇親國戚居住的地方。

⑪ **發其幕**：打開他們養花的帷幕，意指得到這些南中名卉。幕：專為養花搭設的帷帳。唐白居易《秦中吟·買花》有「灼灼百朵紅，戔戔五束素。上張幄幕庇，旁織巴籬護」之句，可見在唐代就有為貴重名花築藩籬、張帷幕的做法。而宋張功甫〈梅品〉中列舉「花憎嫉，凡十四條」，其中就有「對花張緋幕」，又列舉「花宜稱，凡二十六條」中有「為紙帳」，已是非常明確地提出反對搭設帷幕的做法，而傾向於以紙帳取代帷幕。

⑫ **族迷於鹿豕**：與山林間的野獸為伍。

⑬ **通邑大都**：指大城市。通邑：交通便利的城市。

⑭ **時流所共標共目**：為普羅大眾所認同和看好的。時流：世俗之輩。晚唐、前蜀韋莊〈絳州過夏留獻鄭尚書〉詩：「因循每被時流誚，奮發須由國士憐。」標：標舉，樹立。目：看重。

⑮ **雋士**：才智出眾的人。雋：同「俊」，才德超卓之人。

入春爲梅爲海棠夏爲壮丹爲芍藥爲安石榴秋爲

木樨爲蓮菊冬爲蠟梅一室之內菊香同粉迭爲實

客取之雖近終不敢濫及凡卉就使之花寧貯竹栢

數枝以充之雖無老成人尚有典刑豈可使市井庸

兒溷入賢社貽皇甫氏充隱之嗤哉

二品第

漢宮三千趙姝第一邢伊同幸望而泣下故知色之

絶者蛾眉未免覿首物之尤者出乎其類將使傾城

與衆姫同輦吉士與凡才並駕誰之罪哉梅以重葉

① **木樨**：即桂花。

② **荀香何粉**：指具有異香和俊顏的美好花卉。荀香：也稱荀令香，據傳東漢末年，荀令君荀彧曾得異香，用以薰衣，餘香三日不散。《襄陽記》：「荀令君至人家，坐處三日香。」後以「荀君香」指奇香異芳。何粉，也作「何郎粉」，指三國魏美男何晏，平日喜歡修飾，粉白不離手，後以「何郎粉」指年輕俊美的男子。

③ **迭**：交換，輪流。

④ **就使**：即便，假使。

⑤ **雖無老成人，尚有典刑**：語出《詩·大雅·蕩》，意為（王）雖然沒有練達的老臣可以重用，但還可以遵循舊法常規來治理國家啊。

⑥ **溷（ㄏㄨㄣˋ）入賢社**：混進賢德之人聚集的場所中來。溷：混雜。

⑦ **皇甫氏充隱**：典出《晉書·桓玄傳》，桓玄因為歷代都有著名的隱士，唯獨自己這一朝沒有，於是徵召前朝隱士皇甫謐的六世孫皇甫希之，先是封其為著作（官職），賞給他錢財，然後又命令他讓而不受，號稱「高士」。時人看穿了桓玄的把戲，譏其為「充隱」。

⑧ **品第**：品評出級別之高低。

⑨ **趙姊**：即趙飛燕，西漢成帝皇后，極善歌舞，曾自創「掌

上舞」，以腰骨纖細、體態輕盈著稱。趙飛燕還有一個妹妹趙合德，姐妹同侍成帝，貴傾後宮，故稱「趙姊」。遼朝蕭觀音有詩云：「宮中只數趙家妝，敗雨殘雲誤漢王。」平帝即位後，趙飛燕被廢為庶人，自殺身亡。

⑩ **邢、尹同幸，望而泣下**：見《史記·外戚世家》。漢武帝同時寵幸邢夫人和尹夫人，並詔令二人不得相見。尹夫人提出欲見邢夫人，帝允之，並令一女子假扮邢夫人，隨身帶著數十名御者來與之相見。尹夫人一看就知道這不是邢夫人。漢武帝又令邢夫人以同樣的裝扮，獨自一人前往，尹夫人見了之後，說：「這才是真的邢夫人。」然後開始俯首痛哭，自嘆不如。

⑪ **蛾眉**：像蠶蛾的觸鬚那樣細長而彎曲的眉毛，喻女子容貌姣好。《詩·衛風·碩人》：「螓首蛾眉，巧笑倩兮。」

⑫ **尤**：特異的，突出的。

綠萼玉蝶百葉細梅爲上海棠以西府紫綿爲上牡
丹以黃樓子綠蝴蝶西瓜瓤大紅舞青猊[15]爲上芍藥
以冠羣芳[16]御衣黃寶妝成爲上榴花[17]深紅重臺爲上
蓮花碧臺錦邊爲上木樨[18]毬子早黃爲上菊[19]以諸色
鶴翎西施剪絨爲上蠟梅[20]罄口香爲上諸花皆以名品
寒士齋中理不得悉致而余獨敘此四種者要以判
蘗菲不得使常閨艷質[21]雜諸奇卉之間耳夫一字
之襃榮于華衮今以蒞官之董狐[22]定華林[23]之春秋安
得不嚴且愼哉孔子曰其義則某竊取之矣

⑬ **重葉綠萼玉蝶百葉細梅**：皆為梅花名品。重葉：重葉梅，宋范成大〈梅譜〉：「重葉梅，花頭甚豐，葉重數層，盛開如小白蓮，梅中之奇品。」綠萼：花梗短，花萼綠色，花瓣碟形，花色潔白，香氣濃郁，是最有君子氣質的梅花。玉蝶：玉蝶梅，其花複瓣或重瓣，萼絳紫色，在蕾期，有時花蕾尖端呈淺紅色，但盛開時花色變白。百葉細梅：一種淺黃色梅花，其花小而繁密，清趙翼〈嶺南物產圖〉詩：「十月開細梅，四季霏丹粟。」

⑭ **西府紫綿**：皆為海棠名品。西府：即西府海棠，在《瓶花譜・品花》中被張謙德列為二品八命，見《瓶花譜・品花》注⑤。紫綿：又是西府海棠中尤佳之品種，其花色重而瓣多。

⑮ **黃樓子綠蝴蝶西瓜瓤大紅舞青猊**：皆為牡丹名品。黃樓子：即姚黃，花為黃色，宋王觀《揚州芍藥譜・黃樓子》：「盛者五七層，間以金線，其香尤甚。」綠蝴蝶：一稱為歐家碧，開放時萼與冠皆綠。西瓜瓤、大紅：皆為牡丹珍品，花紅色，今已罕見。舞青猊：牡丹珍品，重瓣銀紅，以中有五片捲曲的青色花瓣而得名，今已罕見。猊，即狻（ㄙㄨㄢ）猊，中國古代神話傳說中龍生九子之一，形如獅子。

⑯ **冠群芳御衣黃寶妝成**：皆為芍藥名品。冠群芳：宋王觀《揚州芍藥譜・冠群芳》：「大旋心冠子也，深紅堆葉，頂

分四五旋，其英密簇，廣可及半尺，高可及六寸，豔色絕妙，可冠群芳，因以名之。」御衣黃：宋王觀《揚州芍藥譜・御衣黃》：「淺黃色，而葉疏，蕊差深，散出於葉間……此種宜升絕品。」寶妝成：花冠淡紫色，亦為芍藥珍品。

⑰ 榴花：即石榴花。重臺：複瓣的花即稱重臺。

⑱ 碧臺錦邊：皆為荷花名品。碧臺：碧臺蓮，清陳淏子《花鏡・荷花（附蓮花釋名）》：「碧臺蓮，白瓣上有翠點，房內復抽綠葉。」錦邊：錦邊蓮，白瓣邊緣有一圈粉紅，因而得名。

⑲ 木樨毬子早黃：皆為桂花名品。毬子：色深黃，花型繁密，《花鏡・桂》：「葉如鋸齒而紋粗，花繁而香濃者，俗稱毬子木樨。花時凡三放，為桂中第一。」早黃：早黃桂，又名早金桂，花金黃，花期要比普通桂花要早。

⑳ 諸色鶴翎西施剪絨：皆為千葉菊花名品。鶴翎：鶴翎菊，清劉灝《廣群芳譜》：「黃鶴翎，蓓蕾朱紅如泥金，瓣面紅背黃，開則外暈黃而中暈紅，葉青，弓而稀，大而長，多尖如刺，枝幹紫黑，勁直如鐵，高可七八尺，韻度超脫，菊中之仙品也。蜜鶴翎，久不可見，白者次之，粉者又次之，紫者為下。」西施：按顏色亦可分為金西施、白西施、蜜西施、玉板西施、銀紅西施等數種。剪絨：葉絨細如剪，按顏色又分為紫剪絨、紅

剪絨、金剪絨等。明代賞菊以此三種為最貴，如馮夢龍《醒世恆言‧盧太學詩酒傲王侯》中寫道：「那菊花種數甚多，內中唯有三種為貴。哪三種？鶴翎、剪絨、西施。」

㉑ **一字之褒，榮於華袞**：晉范寧〈《春秋穀梁傳》序〉：「一字之褒，寵逾華袞之贈。」

㉒ **蕊宮之董狐**：花國的史官。蕊營：蕊珠宮，道教傳說中的仙宮，此處指花國。董狐：春秋時期晉國史官，孔子稱讚其公允：「古之良史也，書法不隱。」

㉓ **定華林之《春秋》**：撰一部花界的史書。華林：指華林園，古代帝王的苑囿，此處對稱蕊宮，皆稱代花國、花卉世界。

三 器具

養花瓶亦須精良譬如玉環飛燕不可置之茅茨又①
如嵇阮賀李不可讀之酒食店中嘗見江南人家所②
藏舊觚青翠入骨砂斑垤起可謂花之金屋其次官③
哥象定等窰細媚滋潤皆花神之精舍也大抵齋瓶④
宜矮而小銅器如花觚銅觶尊罍方漢壺素溫壺區⑤
壺窰器如紙槌鵝頸茹袋花尊花囊蒲槌皆項⑥
形製短小者方入清供不然與家堂香火何異雖舊⑦
亦俗也然花形自有大小如牡卅芍藥蓮花形寶既

① **茅茨**：用茅草或蘆葦蓋的屋頂。

② **嵇、阮、賀、李**：分別指嵇康、阮籍、賀知章、李白。
這四位詩人皆善飲之名士。

③ **砂斑垤（ㄉㄧㄝˊ）起**：指表面不光滑，有砂粒一樣的
不規則斑塊像蟻塚一樣隆起。砂斑，一些細小顆粒狀
的雜質連成的斑片。垤，螞蟻洞口的小土堆，又叫「蟻
塚」或「蟻封」。

④ **官、哥、象、定**：皆為宋、元名窯。官窯、哥窯、定窯，
名位宋代五大名窯之列。象窯，始創於南宋，而盛於元
代，舊傳窯址位於浙江寧波象山，以白窯為主。下文中
的「宣、成等窯」，分別指明宣德、成化年間的景德鎮官
窯。袁宏道顯然認為，最好的瓷瓶出於官、哥、象、定
四大窯，而宣、化稍遜之，與張謙德的觀點大至雷同而
略有小異，張認為「官、哥、宣、定為當今第一珍品」，
而成化諸窯，「以次見重」。（見《瓶花譜·品瓶》）

⑤ **花觚銅觶尊罍方漢壺素溫壺匾壺**：皆為古銅器皿。觚、
尊、罍、壺，見《瓶花譜·品瓶》。觶（ㄓˋ）：古代酒
器，青銅製，形似尊而小，或有蓋。盛行於中國商代晚
期和西周初期。方漢壺：盛行於漢代的一種方形銅壺，
深腹、小口、廣肩，圈足。素溫壺：細口深腹，壺口形
似大蒜頭，所以俗稱「蒜蒲瓶」，明高濂《遵生八箋》裡
提到此壺最宜用來裝沸水，插貯牡丹、芍藥等花，但最

好是質地厚實一點的。匾壺：扁平而圓，橢圓口，方圈足，或有兩耳，盛行於戰國時期。

⑥ **紙槌鵝頸茄袋花尊花囊蓍草蒲槌**：皆為瓷瓶器型。紙槌、鵝頸、茄袋、蓍草，見《瓶花譜・品瓶》，其中「茄袋」為張謙德所排斥也。花樽：亦作「花尊」，因仿古銅尊之形而得名，腹小、口大而敞。花囊：呈圓球形，也有其他形狀如梅花筒形等，頂部開有幾個小圓孔，器身多孔有裝飾花紋，中間可以插花。《紅樓夢》第四十回：「探春素喜闊朗……那一邊設著斗大的一個汝窯花囊，插著滿滿的一囊水晶球的白菊。」蒲槌：蒲槌瓶，短頸長腹，因形似香蒲花序而得名。

大不拘此限嘗開古銅器入土年各受土氣深用以
養花花色鮮明如枝頭開速而謝遲就瓶結實陶器
亦然故知瓶之寶古者非獨以玩然寒酸之士無從
致此但得宣成等窑磁瓶各一二枝亦可謂乞兒暴
富也冬花宜用錫管北地天寒凍水能製銅不獨磁
也水中投硫黃數錢亦得

四擇水

京師西山碧雲寺水裂帛湖水龍王堂水皆可用一
入高梁橋便篇濁品凡瓶水須經風日者其他如桑

❼ 此段引自宋趙希鵠《洞天清錄》，稍易數字。見《瓶花譜·品瓶》。

❽ 滋養瓶花，張謙德首推雨水，其次是潔淨的江水湖水（見《瓶花譜·滋養》），而袁宏道則首推經過風吹日晒的山泉水，其次才是雨水。此或為二人觀念的差別，亦可理解為他們著書的出發點不同所致，張謙德重在闡述瓶花插貯的普適理念，而袁宏道多從所在城市的實際環境出發，旨在介紹自身的插花經驗。或許袁宏道在北京西山所取的這幾處山泉水確實比雨水更適合養花，而這也是生活在江南的張謙德所不具備的一種經驗。碧雲寺：位於北京香山東麓，寺內有一處天然流泉，稱「水泉」，或「卓錫泉」。裂帛湖：位於西山東麓玉泉山下的一個天然湖泊，湖畔有被乾隆皇帝品評為「天下第一泉」的玉泉，此處所云「裂帛湖水」應指玉泉水，而非湖水。龍王堂：位於西山西南角八大處公園的一處古剎，有一泓清泉，曰「龍泉」。

❾ 高梁橋：位於北京西直門以西的漕運要津高梁河上，始建於元代。此處距西山約十公里。

園水滿井水沙窩水王媽媽井水味雖甘養花多不

①茂苦水尤忌以味特鹹未若多貯梅水爲佳②貯水之

法初入甕時以燒熱煤土一塊投之經年不壞不獨

養花亦可烹茶③

五宜稱④

種花不可太繁亦不可太瘦多不過二種三種高低

疎密如畫苑布置方妙置瓶忌兩對忌一律忌成行⑤

列忌以繩束縛夫花之所謂整齊者正以參差不倫⑥

意態天然如子瞻之文隨意斷續⑦晉蓮之詩不拘對⑧

① 井水不同於山泉，乃地下水，常年陰積，未經風日，性寒涼而傷花。在對井水的態度上，張謙德與袁宏道倒是很一致地排斥，張言：「井水味鹹，養花不茂，勿用。」（見《瓶花譜・滋養》）而袁則更甚，不但是味鹹的井水，就連味甘的井水，也認為「養花多不茂」。此句中所列皆為北京城中幾處著名的古井名稱。

② 梅水：梅雨時節的雨水。

③ 亦可烹茶：《紅樓夢》中，妙玉便是用頭一年蓄的雨水來煮的茶。

④ 宜稱：適當（的狀態），合適，相宜。《漢書・文帝紀》：「丞相平等皆曰：『臣伏計之，大王奉高祖宗廟最宜稱。』」

⑤ 畫苑：指畫壇高手，名畫家。清昭槤《嘯亭雜錄・純廟賞鑑》：「純廟賞鑑書畫最精，嘗獲宋刻《後漢書》及《九家杜注》，心甚愛惜，命畫苑寫御容於其上。」

⑥ 不倫：不相當，不整齊劃一。

⑦ 子瞻：蘇軾，字子瞻，號東坡。曾自述其文：「大略如行雲流水，初無定質，但常行於所當行，常止於不可不止，文理自然，恣態橫生。」

❽ 青蓮：李白，字太白，號青蓮居士。李白的詩歌，有
的清新如同口語，有的豪放不拘聲律，皆如「清水出芙
蓉，天然去雕飾」。

偶此真整齊也若夫枝葉相當紅白相配 此尚曹塲[10]

下樹墓門華表也惡得為整齊哉[11]

六屏俗。[11]

室中天然几一籐牀一几宜濶厚宜細滑凡本地邊[12]

欄漆卓描金螺鈿牀及彩花瓶架之類皆置不用[14][15]

七花祟。[16]

花下不宜焚香猶茶中不宜置果也夫茶有真味非

甘苦也花有真香非烟燎也味奪香損俗子之過且[15]

香氣燥烈一被其毒旋即枯萎故香為花之劍刃棒[17]

⑨ **省曹墀下樹，墓門華表**：像官署衙門階下的兩排樹、墓
門前的一雙石柱那樣呆滯刻板、工整對稱。省曹：指六
省各官署。墀（ㄔ ˊ）：臺階上的空地，亦指臺階。華
表：古代宮殿、陵墓等大型建築物前面作裝飾用的巨大
石柱。

⑩ **惡（ㄨ）**：古同「烏」，疑問詞，哪，何。

⑪ **屏俗**：將降低審美情趣的物件從置有瓶花的房間裡清除
出去。

⑫ **天然几**：几案之一種。一般長十八尺，寬尺餘，高過桌
面五六寸，下面兩足作片狀，兩端飛角起翹，又稱「翹
頭案」。飾有如意、雷紋等花紋，用料極為講究，體質豐
厚，氣勢大度，是廳堂迎面常用的一種陳設家具。

⑬ **邊欄漆桌**：桌面邊緣做出高出面心的一道邊的髹漆桌子，
流行於明代。

⑭ **描金螺鈿床**：描有金色花紋、螺鈿嵌飾的床榻。螺鈿：
用螺螄殼或貝殼鑲嵌在漆器、硬木家具或雕鏤器物的表
面，做成有天然彩色光澤的花紋、圖案。

⑮ **彩花瓶架**：漆成彩色的花瓶架，專門用來放置花瓶。

⑯ **花祟**：花的災難。祟：迷信說法指鬼神給人帶來的災禍，
借指不正當的行動。

⑰ **燥烈**：燥熱猛烈。清紀昀《閱微草堂筆記 · 如是我聞四》：「夫燥烈之藥，加以鍛鍊，其力既猛，其毒亦深。」

瓶史

香合香尤不可用以中有麝臍故也昔韓熙載謂木

樨宜龍腦酴醿宜沈水蘭宜四絕含笑宜麝薝蔔宜

檀此無異箇中夾肉宜庵排當所為非雅士事也至

若燭氣煤烟皆能殺花速宜屏去謂之花祟不亦宜

哉

八　洗沐

京師風霾時作空𥧌淨几之上每一吹號飛埃寸餘

瓶君之因辱此為最劇故花須經日一沐夫南威青

琴不膏粉不櫛澤不可以為姣今以殘芳垢面穢膚

五

① **合香**：和合眾香製成的香餅或香丸。

② **麝臍**：指雄麝的臍，麝香腺所在。借指麝香。

③ **韓熙載**：五代十國南唐時名臣、文學家，生活豪侈，目睹國勢日蹙，且以北人南來，身處疑難，遂廣蓄女樂，徹夜宴飲以排遣憂憤，南唐畫家顧閎中的名畫〈韓熙載夜宴圖〉即描繪了相關場面。龍腦：龍腦香，又稱冰片，由龍腦樟枝葉經水蒸氣蒸餾並重結晶而得。

④ **酴醾**（ㄊㄨˊ ㄇㄧˊ）：花名，見《瓶花譜·品花》沉水：即沉香。

⑤ **四絕**：四絕香，疑為合香的一種。

⑥ **含笑**：花名，見《瓶花譜·品花》。麝：麝香。

⑦ **薝**（ㄓㄢ）**卜**：花名，又名薝蔔，見《瓶花譜·品花》。檀：檀香，用檀香樹幹的心材做成，為名貴香料。

⑧ **官疱排當**：官宦人家廚房裡設宴的做法。官疱：官中廚房。排當：帝王宮中設宴，後泛指家庭料理飯菜。

⑨ **風霾**：指風吹塵飛、天色陰晦的現象。《明史·岑用賓傳》：「京師去冬地震，今春風霾大作，白日無光。」

⑩ **南威、青琴**：借指絕色美女。南威：春秋時晉國的美女，與西施並稱「威施」。青琴：傳說中的女神。

⑪ **櫛澤**：指梳洗頭髮。櫛：梳頭髮。澤：打髮油。

無刻飾之工而任塵土之質枯萎立至吾何以觀之

哉夫花有喜怒痛痒曉夕浴花者得其候乃為當雨[13]

澹雲薄日夕陽佳月花之曉也狂號連雨烈歊濃寒

花之夕也屑檀烘日[14]媚體藏風花之喜也暈酣神斂

烟色迷離花之愁也欹枝困檻[15]如不勝風花之夢也

嫣然流盼光華溢目花之醒也曉則空庭大廈昏則

曲房奥室[16]愁則屏氣危坐喜則謔呼調笑夢則垂簾

下惟醒則分膏理澤[17]所以悦其性情時[18]其起居也浴

曉者上也浴寐者次也浴喜者下也若夫浴夜浴愁

瓶史

六一

⑫ **寤寐**：睡與醒。寤：甦醒。寐：入睡。

⑬ **膏雨**：滋潤作物的霖雨。膏：豐潤，甘美。

⑭ **唇檀**：女子口唇之色。此處指花瓣顏色鮮豔。

⑮ **欹枝困檻**：花枝斜倚在欄杆上犯睏。欹：斜倚。檻：欄杆。

⑯ **曲房奧室**：指室內。曲房：內室，密室。唐岑參〈敦煌太守後庭歌〉：「城頭月出星滿天，曲房置酒張錦筵。」奧室：內室，深宅。北齊顏之推《顏氏家訓·風操》：「世人或端坐奧室，不妨言笑。」

⑰ **分膏理澤**：用油脂塗抹身體，此處指為花洗浴。

⑱ **時**：伺候。

直花荊耳又何取焉浴之之法用泉甘而清者細微
澆注加徽雨解醒清露潤甲不可以手觸花及指尖
折剔亦不可付之庸奴猥婢浴梅宜隱士浴海棠宜
韻致客浴牡丹芍藥宜靚粧妙女浴榴宜艷色婢浴
木樨宜清慧兒浴蓮宜道流浴菊宜好古而奇者浴
蠟梅宜清瘦僧然窦花性不耐浴當以輕綃護之標
挌旣稱神彩自發花之性命可延寧獨滋其光潤也
哉

九使令

① **解酲**（ㄔㄥˊ）：醒酒。酲：喝醉了神志不清。

② **潤甲**：滋潤初生的草木。甲：植物種子萌芽時所戴的外皮。《後漢書・章帝紀》：「方春生養，萬物孚甲。」（孚甲：即萌芽。）

③ **韻致客**：風雅而有情致的人。

④ **輕綃**：一種透明而有花紋的絲織品。

⑤ **標格**：風範、品格。宋蘇軾〈荷華媚・荷花〉詞：「霞苞電荷碧，天然地、別是風流標格。」魯迅〈六朝小說和唐代傳奇文有怎樣的區別〉：「晉人尚清談，講標格，常以寥寥數語，立致通顯。」另一解猶「規範，楷模」。

⑥ **使令**：亦作「使伶」，供使喚的人。泛指奴婢僕從。唐韓愈〈永貞行〉：「左右使令詐難憑，慎勿浪信常兢兢。」

花之有使令猶中宮之有嬪御閨房之有妾媵也夫

山花草卉妖艷寔多夷煏慈雨亦是便嬖惡可少哉

梅花以迎春瑞香山茶爲婢海棠以蘋婆林檎丁香

爲婢牡丹以玖瑰薔薇木香爲婢芍藥以罌粟蜀葵

爲婢石榴以紫薇大紅千葉木槿爲婢蓮花以山礬

爲婢木樨以芙蓉爲婢菊以黃白山茶秋海棠

玉簪爲婢蠟梅以水仙爲婢諸婢娉姿態各盛一時濃淡雅

俗亦有品評水仙神骨清絕織女之梁玉清也山茶

鮮妍瑞香芬烈玫瑰嬌旎芙蓉明艷石氏之翾風羊

⑦ **中宮**：皇后居住之處，借指皇后。《新唐書・馮元常傳》：「嘗密諫帝，中宮權重，宜少抑。由是為武后所惡。」嬪御：古代帝王、諸侯的侍妾與宮女。《禮記・月令》：「天子親往，后妃帥九嬪御。」

⑧ **閨房之有妾媵**（ㄧㄥ ˋ）：女子出嫁，都有姪娣從嫁。閨房：未婚女子的住所，借指女子。妾媵：古代諸侯貴族女子出嫁，以姪娣從嫁，稱媵，後泛指姬妾婢女。

⑨ **弄煙惹雨**：指植物隨風飄舞時的柔媚之態。五代顧敻〈酒泉子・楊柳舞風〉：「楊柳舞風，輕惹春煙殘雨。」

⑩ **便嬖**（ㄆㄧㄢ ˊ ㄅㄧ ˋ）：能說會道、善於迎合主子的寵臣。便：善辯。嬖：得寵之人。

⑪ **迎春、瑞香**：花名，見《瓶花譜・品花》。在〈品花〉篇中，張謙德將迎春排在了六品四命；而瑞香則是被冠以一品九命的最高一級花卉，此文中，卻被袁宏道遣發給梅花做婢女，可謂是「命途沉浮」。

⑫ **蘋婆**：即蘋果。林檎：亦作「林禽」見《瓶花譜・品花》（被列為八品二命）。丁香：見《瓶花譜・品花》（被列為三品七命）。

⑬ **木香**：又稱青木香，多年生草本植物，花黃色，香氣如蜜。

⑭ **蜀葵**：又名千葉戎葵，見《瓶花譜・品花》（被列為八品二命）。

⑮ **紫薇**：見《瓶花譜・品花》（被列為五品五命）。大紅千
葉木槿：即朱槿，又名扶桑，為木槿中最可觀的品種之
一。即《瓶花譜・品花》中的佛桑，被列為四品六命，
見《瓶花譜・品花》。

⑯ **山礬**：見《瓶花譜・品花》（被列為四品六命）。玉簪：
見《瓶花譜・品花》（被列為八品二命）。

⑰ **清絕**：形容美妙至極、清雅至極。宋陸游〈小雨泛鏡湖〉
詩：「吾州清絕冠三吳，天寫雲山萬幅圖。」

⑱ **梁玉清**：織女星的侍女，相傳她曾與太白星私奔並生子，
後被貶謫。

⑲ **石氏之翾（ㄒㄩㄢ）風**：翾風：為西晉豪族石崇府中的
婢女，石氏愛其姿態美妙，文采斐然，曾對她說：「我死
後要妳來殉葬。」而翾風的回答是：「生愛死離，不如無
愛，妾得為殉，身其何朽。」後因比她更年輕的女婢誹
毀而失寵。

家之淨琬也① 林檎蘋婆姿媚可人潘生之解愁也②賜

粟蜀葵妍于籬落司空圖之鸞臺也③ 山礬潔而逸有

林下氣魚玄機之綠翹也⑤黃白茶韻勝其婆郭冠軍

之春風也⑥ 下香瘦玉簪寒秋海棠嬌然有酸態鄭康

成崔秀才之侍兒也⑨其他不能一一比像⑩要之皆有⑦

名于世柔佞縱巧順氣有餘⑪何至出于瞻榴花樂天

秋草下哉⑬

十好事

嵇康之鍛也⑭武子之馬也⑮陸羽之茶也⑯米顛之石也⑰

❶ **淨琬**：即張淨琬，南梁軍師羊侃的舞姬，據說腰圍只有一尺六寸，號稱能掌中舞。

❷ **解愁**：即趙解愁，五代前蜀大臣潘炕的美妾，有國色，善新聲，工詩詞。前蜀高祖王建曾脅迫其獻出解愁，為潘炕冒死相拒。

❸ **鸞臺**：唐末著名詩人司空圖的愛婢，多姿色，有才藝，與司空圖同隱於中條山王官谷。《舊唐書·司空圖傳》：「圖布衣鳩杖，出則以女家人鸞臺自隨。」

❹ **有林下氣**：指女子態度嫻雅、舉止大方，具有閒雅飄逸的風采。林下：幽僻之境；氣：氣度。最初是用來稱讚謝道韞的，見於《晉書》：「王夫人神情散朗，故有林下風氣。」（謝為王羲之次子王凝之之妻，故稱王夫人。）

❺ **魚玄機**：晚唐女詩人，為寅科狀元李億（官授補闕）之愛妾，後因李妻嫉妒，被李億遣至咸宜觀做了女道士。綠翹為魚玄機的侍婢，聰慧，頗有姿色。魚玄機疑其與自己的某位相好有私情，而嫉殺了綠翹，並因此而被官府處死。

❻ **春風**：北魏冠軍將軍郭文遠家的婢女，機智過人，據北魏楊衒之《洛陽伽藍記·城北》載：「時隴西李元謙樂雙聲語，常經文遠宅前過，見其門閭華美，乃曰：『是誰第宅？過佳！』婢春風出曰：『郭冠軍家。』元謙曰：『凡婢雙聲！』春風曰：『奴慢罵！』元謙服婢之能，於是京邑

翕然傳之。」

⑦ **酸態**：寒酸、迂腐的樣子。《二刻拍案驚奇》卷十七：「美人道：『聞得郎君倜儻俊才，何乃作儒生酸態。』」

⑧ **鄭康成**：東漢著名經學家鄭玄，他家裡的奴婢個個都熟讀經書，出口成誦。據《世說新語》載：一次，婢女甲做了一件事不稱鄭玄的意，鄭玄不聽她解釋，就是一頓痛打，並將其拽入泥中。過了一會，婢女乙過來，問道：「胡為乎泥中？」答曰：「薄言往愬，逢彼之怒。」（我跟她好好說，她倒是火氣大得很。）此一問一答，皆引用《詩經》之句，頗戲謔。

⑨ **崔秀才**：疑指唐代詩人崔郊，其姑母有一婢女，姿容端麗，與崔郊相互愛戀，後被賣給顯貴于頔。崔作〈贈去婢〉：「公子王孫逐後塵，綠珠垂淚滴羅巾。侯門一入深似海，從此蕭郎是路人。」于頔見詩後，將婢歸還。

⑩ **要之**：總之。

⑪ **柔佞**：柔媚巧言。**纖巧**：工於心計。唐韓偓〈再思〉詩：「但保行藏天是證，莫矜纖巧鬼神欺。」

⑫ **頤氣**：頤指氣使，此處意為供使喚。

⑬ **子瞻榴花**：蘇軾（字子瞻）的侍妾。宋陳鵠《耆舊續聞》：「東坡有妾名朝雲、榴花，朝雲死於嶺外……唯榴花獨存，故其詞多及之。」**樂天春草**：白居易（字樂天）愛

姬樊素，別名春草，善〈楊柳枝〉舞，曾為詩曰：「櫻桃樊素口，楊柳小蠻腰。」

⑭ **嵇康之鍛**：元郝經《續後漢書》卷七十三：「康性好鍛，宅中一柳甚茂，激水圜之，當盛夏袒裼鍛於其下，以為樂。」鍛：打鐵。

⑮ **武子之馬**：王濟，字武子，西晉人，時人常稱「濟有馬癖」。

⑯ **陸羽之茶**：陸羽，字鴻漸，唐代隱士，最好品茶，著有《茶經》三卷。

⑰ **米顛之石**：宋代書畫大家米芾有奇石之癖，據《宋史》載，他曾見一奇醜巨石，大喜，曰：「此足以當吾拜。」然後盛裝跪拜，呼石為兄。米顛：米芾因舉止癲狂，人稱「米顛」。

倪雲林之潔也皆以癖而寄其磊塊儁逸之氣者也⑱⑲

余觀世上語言無味面目可憎之人皆無癖之人耳

若真有所癖將沉湎酖溺性命死生以之何暇及錢

奴宦賈之事古之負花癖者聞人談一異花雖深谷

峻嶺不憚躓蹶而從之至於濃寒盛暑皮膚皴鱗汗㉒

垢如泥皆所不知一花將萼則移枕攜襟睡臥其下㉓

以觀花之由微至盛至落至於萎地而後去或千株

萬本以窮其變或單枝數房以極其趣或具葉而知㉕㉖

花之大小或見根而辨色之紅白是之謂真愛花是

⑱ **倪雲林之潔**：倪瓚的潔癖。元末畫家倪瓚，字元鎮，號雲林居士，《明史》載其「為人有潔癖，盥濯不離手。俗客造廬，比去，必洗滌其處」。

⑲ **磊傀俊逸**：磊傀，即磊塊，本指石塊，喻指鬱積在胸中的不平之氣。俊逸：高邁超逸。

⑳ **錢奴宦賈之事**：指追求名利之俗事。錢奴：猶守財奴。宦：做官。賈：做生意。

㉑ **蹶躄**（ㄐㄩㄝˊ ㄅㄧˋ）：顛跌，奔波。

㉒ **皴**（ㄘㄨㄣ）**鱗**：皮膚因寒冷造成鱗片般的皸皮或開裂。

㉓ **萼**：花朵盛開。

㉔ **襆**：原意包紮，借指包紮好的行李、被子。

㉕ **本**：植物的根，亦可作量詞，猶株、棵。

㉖ **房**：花的子房，亦指花朵。

之謂眞好事也若夫石公之養花聊以破閑居孤寂
之苦非眞能好之也夫使其眞好之已爲桃花洞口
人矣尚復爲人間塵土之官哉①

十一清賞

茗賞者上也譚賞者次也②酒賞者下也若夫內酒越
茶及一切庸穢凡俗之語此花神之深惡痛斥者寧③
閉口枯坐勿遭花惱可也夫賞花有地有時不得其
時而溫然命客皆爲唐突④寒花宜初雪宜雪霽宜新⑤
月宜燠房溫花宜睛日宜輕寒宜華堂暑月宜雨後⑥

❶ **桃花洞口人**：指桃花源中超脫塵俗的世外高人。袁宏道
之兄袁中道著有〈再遊桃花源〉：「泊水溪，與諸人步入
桃花源，至桃花洞口。桃可千餘樹，夾道如錦幄，花蕊
藉地寸餘，流泉汩汩。」

❷ 品茶、焚香、清談、小酌、掛畫、題詩、撫琴，此數椿
事體，與插花一道，皆為古代文人之「幽棲逸事」，若
彼此結合並行，邊品茶邊賞花，則為茗賞，邊清談邊賞
花，則為談賞，邊飲酒邊賞花，則為酒賞。此外，還有
香賞（如韓熙載所倡）、圖賞、詩賞、曲賞等。唐宋期
間，多為宴賞，雜以詩酒琴曲，以娛樂為主。袁宏道摒
棄舊習，提倡「清賞」，在〈花祟〉篇中駁香賞，此篇中
又貶酒賞，只提倡茗賞、談賞。

❸ **內酒越茶**：近酒而遠茶。內：親近。《周易・泰》：「內
君子而外小人。」越：遠，遠離。《三國志・魏書・武帝
紀》：「朕以不德，少遭愍凶，越在西土，迁於唐、衛。」

❹ **漫然命客**：隨隨便便邀請客人來家裡賞花。漫然：隨便
狀。命客：宴請客人。

❺ **唐突**：冒犯、褻瀆。

❻ **華堂**：高大的房子，後泛指房屋的正廳、正屋。

宜快風宜佳木蔭宜竹下宜水閣凉花宜爽月宜夕[7][8]

陽宜空階宜苔徑宜古藤嶁石邊若不論風日不擇[9][10]

佳地神氣散緩了不相屬此與妓舍酒館中花何異[11]

哉

十二監戒[12]

宋張功甫梅品語極有致余讀而賞之擬作數條揭[13]

于瓶花齋中花快意凡十四條明牕淨室古鼎宋研[14][15]

松濤溪聲主人好事能詩門僧解烹茶薊州人送酒[16][17]

座客工畫花卉盛開快心友臨門手抄藝花書夜深[18]

⑦ **快風**：稱心如意的風。宋秦觀〈秋興九首其三擬韋應物〉：「日落相攜手，涼風快虛襟。」

⑧ **爽月**：明月。爽：明亮。

⑨ **巉石**：高峻奇峭之石。巉：險峻陡峭。

⑩ **風日**：天氣，氣候。唐李白〈宮中行樂詞之八〉：『今朝風日好，宜入未央遊。』

⑪ **了不相屬**：完全不相干，不相稱。了：完全。

⑫ **監戒**：即鑑戒，指吸取教訓，引以為戒。《國語・楚語下》：『人之求多聞善敗，以鑑戒也。』

⑬ **〈梅品〉**：全文六百餘字，為南宋左司郎官張鎡（字功甫）所著，與南宋詩人范成大之〈梅譜〉並為梅文化中的兩大奇文。文中列具「花宜稱，凡二十六條」、「花憎嫉，凡十四條」、「花榮寵，凡六條」、「花屈辱，凡十二條」，袁宏道此篇〈監戒〉，從形式到內容都有所借鑑〈梅品〉。

⑭ **揭於瓶花齋**：張貼在瓶花齋裡。揭：公布。瓶花齋：袁宏道的書齋名，他的《瓶花齋雜錄》、《瓶花齋集》皆以之命名。

⑮ **花快意**：讓花感到開心、痛快的事情。

⑯ **門僧**：指約定為大戶人家做禮懺，平時皆有往來的僧道。

⑰ **薊州人送酒**：指有好酒至。薊州：今河北薊縣一帶，古

有「薊多美酒，起食釀之」一說。「起食」即薏米。明顧起元《客座贅語‧酒》：「薊州之薏苡酒……多色味冠絕者。」

⓲ **快心友**：稱心好友。快心：稱心，感到暢快。

鑪鳴妻妾校花故實花折辱凡二十三條主人頻拜①②客

俗子闌入③蟠枝④庸僧談禪窓下狗鬭蓮子衙衕歌

童⑤弋陽腔醜女折戴論升遷強作憐愛應酬詩債未⑥

了盛開家人催筭帳檢韻府押字破書狼籍福建牙⑦

人吳中雁畫鼠矢蝸涎僮僕偃蹇令⑧初行酒盡與酒⑨⑩

館爲隣寀上有黃金白雪中原紫氣等⑪　謔俗尤競

玩賞每一花開緋幙雲集以余觀之辱花者多悅花⑫

者少虛心檢點吾輩亦時有犯者特書一通座右以⑬

自監戒焉

① **校花故實**：校對與花相關的典故，核查其出處。

② **花折辱**：使花感到被折殺、被侮辱的事情。折辱：使受挫折和侮辱。《史記·項羽本紀》：「及秦軍降諸侯，諸侯吏卒乘勝多奴虜使之，輕折辱秦吏卒。」

③ **闌入**：擅自闖入。《漢書·成帝紀》：「闌入尚方掖門。」

④ **蟠枝**：枝條蟠曲。蟠：屈曲，環繞，盤伏。將「蟠枝」單獨列為花折辱之一，可理解為刻意蟠曲求巧。亦有一種觀點，認為「蟠枝」前接「俗子闌入」，不斷句，意為凡夫俗子擅自闖入玩弄花枝。

⑤ **蓮子胡同歌童**：名為歌童，實為孌童。明史玄《舊京遺事》：「小唱在蓮子胡同，倚門與倡無異。」倡，即娼。清梁清遠《雕丘雜錄》卷十：「明時有官妓之禁，而男娼則不禁蓮子胡同乃其巢穴。」

⑥ **弋陽腔**：亦稱「弋腔」，為江西弋陽一帶的劇種，臺上一人獨唱，後臺眾人幫腔，只用打擊樂器伴奏。聲腔高亮曲詞多與方言土語結合。若崑曲為雅韻之代表，則弋腔為俗調之典型。

⑦ **檢《韻府》押字**：作詩時，全靠檢索韻書來查找韻腳。《韻府》：按照韻部編排的字典。

⑧ **牙人**：又稱「牙商」，指為買賣雙方撮合交易並抽取傭金的掮客。

⑨ **鼠矢**：老鼠屎。矢，通屎。

⑩ **偃蹇**（ㄐㄧㄢˇ）：驕橫、傲慢。唐柳宗元《柳河東集・答韋中立論師道書》：「未嘗敢以矜氣作之，懼其偃蹇而驕也。」

⑪ **「黃金白雪、中原紫氣」等詩**：指刻意摹仿盛唐詩的作詩風氣。明徐學謨《春明稿》：「近來作者綴成數十豔語，如黃金白雪、紫氣中原、居庸碣石之類，不顧本題應否，強以竄入，專愚聾瞽，自以為前無古人，小兒效顰，引為同調，南北傳染，終作癘風，詩道幾絕。」

⑫ **緋幕**：紅色的帷幔。見〈花目〉篇：「儒生寒士無因得發其幕。」張功甫的〈梅品〉也將「對花張緋幕」列為「花憎嫉」之一。

⑬ **座右**：指張貼在瓶花齋中我的座位的右邊。古人常把所珍視的文、書、字、畫置於座右。唐杜甫〈天育驃騎歌〉：「故獨寫真傳世人，見之座右久更新。」

花寄缺中與吾曹相對旣不見摧于老雨甚風又
不受侮于鈍漢麤婢可以駐顏色保令終豈古之
瓶隱者歟郁伯承曰如此則羅虬花九錫亦覺非
禮之禮不如石公之㸃花以德也請梓之

掃花頭陀陳繼儒識

袁中郎瓶史　終

《瓶花譜》

明　張謙德

序

　　追求清閒隱逸的生活，培養幾樁雅緻的愛好，譬如說插插花，然而億萬個這樣的人當中，不見得有一人能完全領會：「插花」二字真正意味著什麼。因為，說到瓶花插貯的精髓，實在是太難以領會了。

　　昔有金潤，年紀輕輕寫就一本《瓶花譜》，今有我夢蝶齋徒，也是在翩翩年少時寫下這寥寥幾句。至於這幾句當中，哪句對哪句錯，何為真知何為謬論，懂行道的人自有評定，還輪不到我來贅辯。就此打住。

夢蝶齋徒，於乙未中秋前兩日

FIGURE 19

Ju Yao of the Sung dynasty. Trumpet-shaped Vase engraved with palm-leaves and scrolled designs.

The trumpet-shaped vase (*ku*) was copied from a sacrificial wine-vase figured in the *Hsüan ho Po ku t'u lu*,[1] and its several dimensions are given in our illustration. Very few productions of the Ju-chou kilns have come down to our time, and those that have are mostly platters, cups, and the like. These are, besides, generally cracked and imperfect, so that a fine perfect piece like this vase, with no crack even as minute as a hair or thread of silk, is rare indeed. Moreover the old wine-jars known as *ku* and *tsun*[2] are most excellent receptacles for flowers, and no other shapes can compete with them for this purpose. In its form, technique, and in the colour of its glaze, this vase surpasses any production of the imperial (*kuan*) or Ko kilns of the period, and it is not surprising that its value should be correspondingly high. I saw it when I was at the capital (Peking), in the collection of Huang,[3] a general of the emperor's bodyguard, who told me that he had bought it for 150,000[4] 'cash' from Yun Chih-hui.

[1] The imperial catalogue of ancient bronzes, cited under Fig. 1.

[2] The *ku* vases are hornlike, with tall, slender, graceful bodies and flaring mouths; the *tsun* are fashioned in more or less similar lines, but are more squat and solid, so that their diameter sometimes exceeds their height.

[3] Three other notable pieces in the same collection are illustrated in our album as Figs. 40, 59, and 60.

[4] The copper 'cash' of China has varied in value at different times, but the normal rate of exchange is 1,000 for a tael, or Chinese ounce of silver, so that the above would roughly represent about £50 sterling.

宋汝窰蕉葉雷文觚

觚倣宣和博古圖錄中欵式也高低大小如

晉汝窰之器行世絶少所有者僅〻盤盞之

額亦多殘缺不完若此觚之完好毫無絲髮

之釁者鮮矣況乎觚尊之額皆簪花佳器逈

非他器可比如此觚之制度湖色駕乎官哥

之上無惟其價日之軒昂也余見于京師黄

綿衣家彼云以百五十千淂之扵雲指揮家

 品瓶

　　要插花，先擇瓶。金、銀最俗氣，用瓷、銅方能顯得清雅。又要看時節，春冬兩季用銅器，秋夏半載宜瓷瓶；又要分場合，挺立廳堂須大瓶，陳設書齋要小器。環耳瓶不能用，那是祭神用的，兩個一模一樣的瓶器也不得並置擺放，那也是祠堂裡才有的擺法。再有就是瓶口要窄，不洩氣，瓶足要厚，立得穩。

　　一般來說，瓶身宜瘦宜小，不宜過壯過大。最高者，也就高到一尺，頂天了。高六七寸，或四五寸，是最好的。但也不能太矮小了，否則花活不久。

　　插花的銅器，有尊，有罍，有觚，有壺。古人多用它們來盛酒，現在用來插花，竟再相宜不過了。

　　古銅瓶、缽，埋入土中年歲悠久，厚積地氣，最是養花 —— 其花爭相怒放，鮮豔繽紛，渾然不知此身已辭枝頭，還以為尚在土中，其花開得早、謝得晚，且花謝之後，仍能以瓶為家受孕結子。若以水鏽、傳世古二類銅器插花，亦是如此。種種妙處，非銅類則難企及，唯獨入土千年的陶器，也能。

FIGURE 21

SHU FU YAO of the Yuan dynasty. Small Vase with garlic-shaped mouth ornamented with designs lightly tooled in the paste under the glaze.

Under our own dynasty the pure white porcelain of the reign of Yung-lo[1] and Hsüan-tê,[2] with ornamental designs faintly engraved under the glaze, was all copied from the *Shu Fu Yao*,[3] and the *Shu Fu Yao* itself was modelled after the Ting-chou porcelain of the Northern Sung dynasty.[4] This vase (*p'ing*) has its peculiar shape, its white-toned glaze, and its engraved decoration, all alike copied from the Ting-chou ware. Underneath the foot of the vase the two characters *shu fu*, 'imperial palace,' are lightly engraved under the paste as a 'mark'. The form and size of the vase are exactly suitable for the decoration of a small dinner-table with a few sprays of herbaceous flowers, such as narcissus, begonia, golden lily, or dwarf chrysanthemum. This piece also stands now in my own study.

[1] A.D. 1403–1424.
[2] A.D. 1426–1435.
[3] Shu Fu was the name of the imperial palace during the Yuan dynasty (A.D. 1280–1367), so that the name Shu Fu Yao indicates 'ware made for the use of the palace'. The affiliation of the art of engraving the several classes of white porcelain, as traced out above, is interesting and convincing.
[4] A.D. 960–1126.

元朝樞府窰暗花蒜蒲小餅
國朝永宣填白暗花諸器皆倣之樞府窰者
也而樞府一窰又倣之北宋定器此餅之制
度色澤花文全手倣定矣餅底有樞府二字
暗欵況餅制大小適中置之燕几以簪艸本
諸花若水仙秋海棠金萱短葉菊花寔妙此
亦余齋中物也

古代還沒有瓷瓶的時候，都是用銅鑄瓶。瓷器一直到唐代才開始逐漸盛行，自那以後，湧現出了柴窯、汝窯、官窯、哥窯、定窯，以及龍泉、鈞窯、章生、烏泥、宣德、成化等諸窯，品類不得不謂繁多。但論古樸，終不如銅器。若偏愛窯瓷，還是柴窯、汝窯至珍至貴，然而當今世上恐怕絕跡了。當今世上能蒐羅到的，例如官窯、哥窯、宣德、定窯，無疑是第一等的珍品，剩下的，依次為龍泉、鈞窯、章生、烏泥、成化等窯。

瓷器中的各式古壺、膽瓶、尊、觚、一枝瓶，皆可入書齋陳設，橫添妙趣。其次，小菁草瓶、紙槌瓶、圓素瓶、鵝頸壁瓶，亦可作插花之用。其他，像什麼飾有暗花的、形似荷包的、狀若葫蘆的、細口的、扁腹的、瘦足的，甚至於藥罐等等，這些五花八門的瓶式，均無資格作為文房清供。

古銅壺，以及龍泉、鈞窯燒製的瓷瓶當中，有特大者，高達兩三尺，實在是太高了，不知道能拿它做什麼，只有等到冬天的時候搬出來，裝上水，投入硫黃，然後砍一大枝梅花插供，還能派上點用場。

SECTION IV

FIGURE 22

Ju Yao of the Sung dynasty. Small rounded Beaker of old bronze design.

The beaker-shaped vase (*ku*) was fashioned after the figure of a sacrificial vessel in the *Hsüan ho Po ku t'u*,[1] and its several dimensions are reproduced in our illustration. I have said already (in the description of Fig. 19) that the productions of the Ju-chou kilns comprise mainly platters and cups, and that other pieces are very rare indeed. So that this vase with its finished form and finely-tinted glaze should be ranked even above the several productions of the imperial and Ko kilns of the time. Moreover the colour of the glaze is of the sky-blue shade of the vitex flower, and the whole surface has nowhere a single hair of crackling, so that it is indeed a rare example of the ceramic ware of Ju-chou of almost unique interest. It is well worthy of a place beside the slender trumpet-shaped vase engraved with scrolled designs and palmations, which was illustrated in the preceding section of the album (Fig. 19), and is to be classed with the latter as a receptacle for flowers of the most *recherché* kind. I saw it at Wu-mên[2] in the house of the high official Shên Wênting.

[1] The imperial catalogue of ancient bronzes cited under Fig. 1.
[2] One of the quarters of the city of Shao-hsing-fu, in the province of Kiangsu.

宋汝窰小圓觚

觚倣宣和博古圖欵式也高低大小如圖前

云汝窰之器盤盞為多他器為少而此觚制

度色澤乃在官哥諸窰之上抑且汹色蔚藍

周身毫無紋疵此汝窰諸器中之絕品也當

與前冊需文蕉葉觚同為上乘花器余見于

吳門申文定公家

品花

　　本家先賢張公諱翊，曾根據西周官制中的九個等級，依次為百花封官賜爵，將現實中花花世界的萬千氣象濃縮於筆端，又將想像中化身天子冊封諸卉的幻景呈現在紙上，寫出了〈花經〉這麼一篇令時人折服的奇文[002]。今我撰《瓶花譜》，也當效仿先賢，排出個官品爵位來，特遴選了數十種可入清供的花目，亦以「九品九命」次第授封。諸花愛卿聽命——

　　蘭，牡丹，梅，蠟梅，各色細葉菊，水仙，滇茶，瑞香，菖陽。授一品九命。

　　蕙，酴醾，西府海棠，寶珠茉莉，黃白山茶，岩桂，白菱，松枝，含笑，茶花。授二品八命。

　　芍藥，各色千葉桃，蓮，丁香，蜀茶，竹。授三品七命。

　　山礬，夜合，賽蘭，薔薇，秋海棠，錦葵，杏，辛夷，各色千葉榴，佛桑，梨。授四品六命。

　　玫瑰，薔蔔，紫薇，金萱，忘憂，荳蔻。授五品五命。

　　玉蘭，迎春，芙蓉，素馨，柳芽，茶梅。授六品四命。

[002] 據《四庫全書・子部・小說家類・瑣記之屬・清異錄・卷上》所載：「張翊好學多思致，世本長安，因亂南來。嘗戲造〈花經〉，以九品九命升降次第之，時服其尤當。」

金雀，躑躅，枸杞，金鳳，千葉李，枳殼，杜鵑。授七品三命。

千葉戎葵，玉簪，雞冠，洛陽，林禽，秋葵。授八品二命。

剪春羅，剪秋羅，高良薑，石菊，牽牛，木瓜，淡竹葉。授九品一命。

FIGURE 23

Lung-ch'üan Yao of the Sung dynasty. Hot-water Bottle with swelling garlic-shaped mouth.

The hot-water bottle (*wên hu*) was copied from a figure in the *Hsüan ho Po ku t'u lu*,[1] and its several dimensions are reproduced in our illustration. In cultured circles for holding flowers the hot-water bottles and the club-shaped vases[2] are the two kinds most highly esteemed as receptacles for the Mutan tree paeony, for the herbaceous paeony, and for varieties of orchids, because the mouths of these vessels are small, so that when filled with water they allow no bad smell to escape. This bulbous-necked bottle is a case in point. The glaze is bright green, of the tint of fresh onion-sprouts, so that the colour is as beautiful as the form is classical. The vase has long been in constant use on the dining-table of our own ancestral home.

[1] The imperial catalogue of ancient bronzes so often cited (see Fig. 1).
[2] Literally bulrush beaters (*p'u ch'ui*), resembling the club-shaped wooden mallets used by Chinese washer-women to beat clothes against rocks or boulders at the riverside.

宋龍泉窰蒜襄溫壺

溫壺倣宣和博古圖錄中欸式也高低大小

如晉鑒家揷花以溫壺蒲槌二種揷牡丹芍

藥蘭蕙諸品以其口小注水不易洩氣故佳

此壺是也泑色翠若青蔥制雅色媚此余家

燕几上常用之物

 # 折枝

　　花開堪折直須折。在自家的庭院裡，在鄰居的園圃裡，趁在清晨日出前，趁著白露未晞時，覓得幾枝含苞欲放的花骨朵，連枝一塊折了，插在花瓶中，逾數日仍芳香如初。切不可等到太陽高照、露水蒸乾之後才去折，不但香不濃、色不鮮，更主要的是，養一兩日它就蔫了。

　　且所覓者不僅僅是花，倘若花好而枝不妙，仍不堪一折。你看畫家的折枝畫中，那些栩栩如生的枝條全都是時俯時仰，忽高忽低，疏密相間，亦正亦斜，如同性格鮮明的人物，各具情態，天然頑趣。現實中折花也是如此——若上梢繁茂，須下幹消瘦；左高仰，右必低沉，反之亦然；或是一杈分兩枝，各自蜿蜒盤曲，皆因花葉覆壓而臥姿難正；或是底部叢密，掩蓋瓶口，突然從中竄出孤零零一挺拔高枝，花簇緊湊掛於梢上。凡此種種，渾然天成，其妙境亦不輸畫中。倘不然，直愣愣的一根呆枝，挑起一堆蓬頭垢面的憨花，還拿去插在瓶裡清供——這像什麼玩意？

FIGURE 24

Purple TING YAO of the Sung dynasty. Small quadrangular Vase to hold divining-rods.

Small divining-rod vases[1] are considered by connoisseurs to constitute a most suitable form for holding flowers. This vase (*p'ing*) is of medium size, and exactly adapted for flowers on the writing-table beside the ink-palette. Moreover the colour of the glaze is a bright purple of warm lustrous tone, so that it stands out among the several pieces of purple Ting-chou ware as a fine specimen of surpassing beauty. It is in the collection of my younger brother Kung An.

[1] Divining-rods are made of twigs of the *Achillea sibirica*, a tree which is still cultivated in the grounds of the tomb of Confucius in the province of Shantung. The conventional form of the vessel containing them is quadrangular, with two of the eight trigrams of ancient divination worked in relief on each of the four sides of the vase, separated by the circular *yin yang* symbol of light and darkness. The peculiar ornamentation of the vase in the illustration suggests a degradation of such symbolical designs into a merely geometrical pattern. The original form is still a favourite one in the imperial potteries of Ching-tē-chên to-day, which send up to the Palace at Peking square vases with the symbols worked in the paste in salient relief, invested with manganese purple, turquoise crackle, or 'robin's egg' glazes.

宋紫定窰小蓍艸缾

小蓍艸缾鑒家以為花器中欵制上品此缾

大小適中以供硯頭揷花最妙況乎泑色紫

翠溫潤比之諸紫定器尤為艷媚真佳品也

為余弟公安所藏

　　不管草本花還是木本花，都可供瓶花插作之用，但兩者折取的方法是不同的。草本柔莖，手摘可斷，亦不至於催花。木本堅韌──愛惜花朵的人聽好了──只可剪斷，若徒手蠻折，則花落一地矣。大凡木本花枝，因其天賦在那裡，無須踏破鐵鞋便能覓得巧枝，唯獨草花最難討好，除非大量賞玩過名家寫生的折枝畫並有所領悟，否則，怕是難以脫俗。

FIGURE 26

Lung-ch'üan Yao of the Sung dynasty. Lobed Vase of hexagonal form.

The vase (*p'ing*) is designed from some unknown source, but the form is thoroughly classical, and its dimensions are well adapted for ordinary use. The colour of the glaze resembles the tint of a fresh green cucumber. The six-lobed outline with vertical indentations make up a solid form designed to stand firmly on a small table, ready to be filled with Loyang [1] rock-grown chrysanthemums, or some similar herbaceous flowers. I bought this vase for my own collection in the market-place at Huai-yin.[2]

[1] The name of an old capital of China, corresponding to the modern Ho-nan-fu.
[2] An old name of Huai-an-fu, in the province of Kiangsu.

宋龍泉窰六角方缾

缾制不知倣然欵式大雅而文大小適用泑

色翠若綠沉之瓜六角廉隅方正置之小几

以挿洛陽石菊諸卉花寔宜此缾余得之于

淮陰市中

 # 插貯

　　花枝折回來後，應該立即插入小口瓶中，塞緊瓶口不讓元氣泄出，這樣花朵才不至於很快枯萎，未來幾天都可玩賞。

　　瓶花插貯總要使花枝與瓶身高度相稱，亦即讓花枝稍高出瓶口。若瓶高一尺，花高出瓶口一尺三四寸，才是比例協調。若瓶高六七寸，則花高出瓶口八九寸最好。也不能高出太多，否則花瓶就會失重，容易撲倒，但是太低呢，又毫無雅趣可言。

　　小瓶插花，花宜瘦巧，不宜繁雜。大可只插一枝，但這一枝得極具奇峭，若枯藤之盤曲，若老樹之斜逸，不然不足以獨當一瓶。也可以兩枝合插，但必須一高挈一矮，看上去像是從同一枝幹上自然生出；又或是緊挨著擺出兩枝，而朝向各異，宛若天成，然後用麻線綁定，使它們保持這個姿勢，再插貯瓶中。

　　瓶花雖忌繁冗，但更忌花比瓶瘦，所以除了瓶中插花，還應折一些旁逸斜出的花枝，隨意鋪撒在小瓶四周，如此裡應外合，既保障了瓶中花枝應有的瘦巧，在整體上又不會顯得花比瓶瘦，賞之大方得體，粲然可觀。

　　瓶中插花的品種，不可過於混搭，最多一種兩種，再多便嫌冗雜，惹人生厭。但秋菊除外。

LUNG-CH'ÜAN YAO of the Sung dynasty. Flower Receptacle with several mouths.

The receptacle for flowers (*hua nang*) was copied from a design for a casting in bronze by Chiang of the T'ang dynasty,[1] and is a form of rare occurrence, extremely convenient for holding several varieties of flowers, such as the different kinds of roses, as they blossom in due season, and are placed on the altar on ceremonial anniversaries. This little vase filled with flowers on such occasions affords a delightful show of colour and diffuses an exquisite fragrance, so that it deservedly ranks high. Besides, the colour is a bright green[2] like the plumage of a parrot, crackled throughout with lines like fissured ice, so that it is a rare specimen of the ceramic ware of Lung-ch'üan. It is now in our own city, in the temple Chi Hsiang An, being in constant use at the shrine Wu Huan Lao Shan.

[1] A.D. 618-906. It is interesting to have these many-necked flower-vases traced back so far in China, as the curious form is not uncommon in the ceramic productions of Persia and the Near East.

[2] The glaze of these potteries during the Sung dynasty was a brighter green than that of later times, and is often likened to the grass-green tint of fresh onion-sprouts. The celadon ware of the Ming period from the same potteries is a greyer tone of sea-green, and is like the skin of the Chinese olive, a species of *Canarium*.

宋龍泉窰多嘴花囊

花囊倣唐朝姜鑄欵制品格亦奇用以插多

花最妙如木香薔薇荼蘼同時案頭小几之

時供此花囊以簪諸品玩色尋香此器當為

妙品況乎色翠如鸚羽文同冰裂龍泉器僅

見者也為吾邑吉祥庵悟幻老禪之物

 # 滋養

　　花枝從土裡生出，靠的是雨露的滋養，所以將其移插瓶中之後，也應該用跟雨水、露水比較接近的天然水來養。也有些花，用蜂蜜養比水養更佳，還有些花，要用沸水先插，身為清賞之士，這些都是必須了解的，便於因材施水。

　　最能滋英養花的，還是雨水，應該多蓄上一些備用。萬不得已時，也可以用乾淨的江水湖水，獨不可用井水，味苦澀，於花繁不利。

　　插過花的水，多少都會有害於花，所以必須每天換水，這樣花才能綻放得更持久。只要隔兩三天不換水，必然凋零。

　　每到夜間人將入睡，最好將瓶花敞露在戶外的無風處，繼續交由天地去照料，方可使天、地、人交替發揮其職能，必能延長瓶花的壽命。

FIGURE 29

LUNG-CH'ÜAN YAO of the Sung dynasty. Vase fashioned in the form of a whorl of palm-leaves.

The palm-leaf vase (*chiao yeh p'ing*) is designed from some unknown source, so that the body is of unique form. The leaves are arranged on every side so as to leave a hollow space in the centre, forming a kind of tube into which water can be poured, and it makes an ideal receptacle for cut flowers. The leaves and the culm are coloured in darker and lighter shades of green to distinguish the upper and lower surfaces of the foliage, showing that the ancient workmen spared no pains in the fabrication even of a little work of art like this. I saw it at Hsi-shan [1] in the collection of Tsou Yen-chi.

[1] An old name of Yun-yang-fu, in the province of Hupei.

宋龍泉窰蕉葉缾

蕉葉缾不知倣然其體制亦奇四周莖葉分

披中心空洞作管以之蓄水養花亦佳器也

且葉莖之色深淺其分面背可見古人制器

即此小物亦不苟苟艮可貴也余見于錫山

鄒彥吉家

事宜

　　新折的梅花，以火燎切口，滲入泥漿封固。新折的牡丹，用燈燒斷處，直至枝條軟化。新折的薔薇，將根捶碎後，擦抹少量食鹽。新折的荷花，花桿中空，宜用亂髮纏綁切口，以泥漿封空洞。新折的海棠，須用薄荷的嫩葉將切口包紮起來，然後入水插瓶中。除了上述幾種，其餘諸花皆可任意折插，不必拘泥。

　　牡丹花宜用蜂蜜來養，養完之後，蜂蜜還可以繼續食用。竹枝、戎葵、金鳳、芙蓉，要用沸水先插，葉子才不容易打蔫。

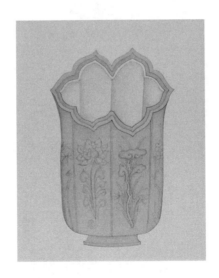

FIGURE 71

Tung Ch'ing Tz'ǔ of the Sung dynasty. Hexagonal Bowl for washing brushes, engraved with floral scrolls.

The washing-bowl (*hsi*) is fashioned from some unknown source, and its several dimensions are the same as those of our illustration. The colour of the glaze is as blue as kingfisher plumes in layers,[1] with millet-like granulations in faint relief. The floral scrolls engraved on the sides of the bowl are artistically designed, after the style of Huang Ch'üan,[2] or one of his celebrated school of nature painters. It is very useful also for the decoration of the dinner-table, filled with water and a rockwork pile of rare stones; or, more especially, for the cultivation of flowering bulbs of the short-leaved sacred narcissus[3] or of dwarf chrysanthemum flowers. It came into my possession from the collection of my maternal uncle Chuang Tu-chien.

[1] Silver-gilt jewellery is often decorated in China with the turquoise-blue plumes of the kingfisher, gummed on in layers.

[2] A painter of birds and flowers of the tenth century of our era, cited in a note to Fig. 64. The character *Ying*, used for the surname in the text, is probably a corruption of the copyist.

[3] *Narcissus Tazetta*, var. *chinensis*.

宋東青磁菱花洗

洗不知何傚高低大小如圓泑色青如叠翠

粟文隱起洗身花文高妙儼若英荃芼寫生

之趣以之蓄水內供透漏奇石以作燕几之

供甚妙或置短葉水仙花及矮菊宦佳余得

之外舅莊都諫家

 # 花忌

瓶花的禁忌，總結起來共有六點：

- 🌸 忌用井水滋養。
- 🌸 忌久不換水。
- 🌸 忌油手拈花。
- 🌸 忌貓鼠傷殘。
- 🌸 忌焚香、油煙、燭火、煤塵的熏觸。
- 🌸 忌藏花於密室，不沾風露。

任何一條，都是瓶花之大患。

FIGURE 17

K<small>UAN</small> Y<small>AO</small> of the Sung dynasty. Quadrangular Vase with ringed monster-head handles.

The quadrangular vase (*fang hu*) was copied from a figure in the *Hsüan ho Po ku t'u lu*,[1] and its various dimensions are reproduced in our illustration. The body of the vase is perfectly square and upright, without a hair's breadth irregularity, or any leaning to either side. The colour of the glaze is a pale fresh blue, reticulated with ice-like crackle, and it is a celebrated specimen of the imperial ware of the time. This vase came from the collection of Kuo Ch'ing-lo, who originally bought it for fifty taels of silver, although it had then no cover. Ch'ing-lo happening to go out fishing one day, found in the boat a cover which had been pulled up in the boatman's net, and bought it for ten strings of 'cash'.[2] When he reached home again he placed it on the vase and it was really the original cover. There is an ode written by Ch'ing-lo in commemoration of this incident. I was permitted once to examine the piece, and have not forgotten it to-day. Now that Ch'ing-lo has passed away, I know not who has become the owner of the vase.

[1] The catalogue of ancient bronzes cited under Fig. 1.

[2] A string of a thousand cash is equivalent to about a tael of silver.

宋官窰獸耳方壺

壺倣宣和博古圖録中款式也高低大小如

圖而壺體端方周正毫無欹傾偏側之病冽

色青葱氷紋折裂官窰中之名器也此壺原

出于郭青螺家始以五十金得壺而無其蓋

青螺偶于潁上漁舟觀捕魚舉網得之以錢

十緡購之歸置壺上恰原蓋也青螺有詩紀

之余得一見至今不忘今青螺下世不知此

壺又歸誰主矣

 護瓶

　　冬天，除了水仙、蠟梅、梅花，便沒什麼花好插貯的了。這時候，若要插花，最好只用敞口的古銅尊、古銅罍，而且還不能直接接觸水，以防結冰之後器壁開裂，應該以錫製膽管先盛好水插上花，再放置古銅器中。如果一定要用小瓷瓶插貯，則必須在水中投放少量硫黃，白天將瓶花擺在朝南的窗畔，讓它多晒晒太陽，到了夜間再搬至床側榻旁，令其多接洽人氣，如此方能使愛瓶免遭凍損。還有一個辦法亦可奏效，就是將清淡肉湯撇去油星，然後灌入瓶中插花，能使花好瓶也好。

　　前篇說到，有些花枝宜用沸水先插，那麼就必須找一個普通的瓶器臨時插貯，灌入沸水，緊塞瓶口，待水冷卻之後，再將花枝移到好瓶中換雨水滋養，這樣才不至於傷瓶。如果一開始就用好瓶裝沸水，那就太不愛惜珍貴之物了，好東西往往就是這樣被損壞的，須引以為戒。

《瓶花譜》原文及注釋

序

　　夢蝶齋徒^[003]曰：幽棲逸事^[004]，瓶花特難解。解之者億不得一。

　　厥昔金潤齠年述譜^[005]，余亦稚齡作是數語^[006]。其間孰是孰非，何去何從^[007]，解者自有定評，不贅焉。乙未^[008]中秋前二日書。

[003] 夢蝶齋徒：張謙德早年的名號，蓋從「莊周夢蝶」的典故中來。張謙德一生數更其名號，著《硃砂魚譜》時自稱「煙波釣徒裔孫」，為《茶經》作序自稱「遽覺生」。

[004] 幽棲逸事：可以理解為一種出世的生活態度。幽棲，指深居簡出，清閒自在；逸事，指閒情逸致，古人中焚香、撫琴、下棋、烹茶、插花皆屬於此，宋元以降，文人們更是將焚香、烹茶、插花、掛畫並舉為生活四藝。「棲逸」一詞，又見《世說新語·棲逸》，共載有十七則故事，專門記述了魏晉名流們的出世情懷和寄情山水的趣味。

[005] 厥昔金潤齠年述譜：厥，代詞，其。金潤（西元一四〇五至？年），字伯玉，又字靜虛，上元（今南京）人，明代畫家，深諳花藝，十二歲能詩賦。二十一歲左右寫了一本《瓶花譜》，「齠年述譜」即指此，該書比張謙德的《瓶花譜》早一百多年，可惜早已失傳。

[006] 稚齡作是數語：張謙德（西元一五七七至一六四三年）著《瓶花譜》於萬曆二十三年（西元一五九五年），年方十八歲。

[007] 何去何從：該去除什麼，該跟隨什麼。出自屈原《楚辭·卜居》。

[008] 乙未：明萬曆二十三年，即西元一五九五年。

品瓶

凡插貯花，先須擇瓶。春冬用銅，秋夏用磁，因乎時也。堂廈宜大，書室宜小，因乎地也。貴磁銅，賤金銀，尚清雅也。忌有環，忌成對，像神祠也。口欲小而足欲厚，取其安穩而不洩氣也。

大都瓶寧瘦毋過壯，寧小毋過大。極高者不可過一尺，得六七寸、四五寸瓶插貯，佳。若太小，則養花又不能久。

銅器之可用插花者，曰尊，曰罍，曰觚，曰壺[009]。古人原用貯酒，今取以插花，極似合宜。

古銅瓶、缽，入土年久，受土氣深，以之養花，花色鮮明如枝頭。開速而謝遲，或謝，則就瓶結實，若水秀、傳世古則爾[010]。陶器入土千年，亦然[011]。

古無磁瓶，皆以銅為之，至唐始尚窯器。厥後有柴、

[009] 尊、罍、觚、壺：皆為商周時期盛行的貯酒用青銅器。尊：今作樽，大中型貯酒器，特點是容量大，頸較高，口徑粗，比較著名的有商朝晚期的祭祀禮器四羊方尊。罍：小口，廣肩，深腹，圈足，有蓋，多用青銅或陶製成，商罍繪有繁縟的圖案，至周逐漸變得素雅。觚：長身侈口，喇叭形，細腰，高圈足，能盛酒三升。壺：深腹，斂口，多為圓形，也有方形、橢圓等形制。

[010] 若水秀、傳世古則爾：秀，即鏽。爾：這樣。水鏽、傳世古和土鏽，乃古銅器表面鏽化的三種方式，對應的是不同的流傳途徑：水鏽古銅透過浸泡水底的方法流傳至今，傳世古銅透過人手相傳，土鏽古銅則透過入土埋藏流傳至今。

[011] 此段非張謙德原創，乃摘自南宋趙希鵠所著《洞天清錄》中〈古銅瓶缽養花果〉一章：「古銅器入土年久，受土氣深，以之養花，花色鮮明。如枝頭開速而謝遲，或謝則就瓶結實。若水秀、傳世古則爾，陶器入土千年亦然。」

汝、官、哥、定、龍泉、均州、章生、烏泥、宣、成^[012]等
窯，而品類多矣。尚古莫如銅器。窯則柴、汝最貴，而世絕
無之。官、哥、宣、定為當今第一珍品，而龍泉、均州、章
生、烏泥、成化等瓶，亦以次見重矣。

　　磁器以各式古壺、膽瓶、尊、觚、一枝瓶^[013]為書室中妙
品。次則小菁草瓶、紙槌瓶、圓素瓶、鵝頸壁瓶^[014]，亦可供
插花之用。餘如暗花、茄袋、葫蘆樣、細口、匾肚，瘦足、
藥壇^[015]等瓶，俱不入清供^[016]。

　　古銅壺、龍泉、均州瓶有極大高三二尺者，別無可用，

[012] 所列基本為宋、明兩代之名窯。柴，即柴窯，相傳為五代後周世宗柴榮所創
的御窯，而盛於北宋，古來被譽為諸窯之冠，然已失傳千年。汝窯、官窯、
哥窯、定窯、均州（又名鈞窯）乃宋代五大名窯。宣、成，分別指明代宣
德、成化年間的景德鎮官窯。

[013] 膽瓶：器型如懸膽而得名，其形制圓腹底厚、頸長口小、簡潔流暢、穩定挺
拔，非常適合於清供單枝長莖花草。一枝瓶：可以是小梅瓶，也可以是柳葉
瓶，特點是器型小巧，並且只能插一枝花，在明代文人的書房裡十分流行此
瓶。

[014] 菁草瓶：明代文人對琮形瓶的雅稱，形制為內圓外方粗管狀，當時為復古的
新樣式，「菁草」在古代具有占卜功用，具備預知天命或祈求長命富貴的象徵
意義，當時出產的琮形瓶中，甚至常繪有菁草花飾。紙槌瓶：形如紙槌（造
紙工具）而得名，其特點是長頸若筒，溜肩而圓腹，平切式圈足。圓素瓶：
即圓形素身花瓶。鵝頸壁瓶：形似鵝頸，可掛於壁面的瓶式，靠牆一面平坦
有孔，便於懸掛。文震亨所著《長物誌》（成書於西元一六二一年）中論及花
瓶，多有沿用張謙德的觀點，唯獨不贊同他說的可用鵝頸壁瓶來插花，稱：
「建窯等瓶，俱不入清供，尤不可用者，鵝頸壁瓶也。」

[015] 此七種非器型名稱，而是對瓶器製作工藝、形態特徵的描述。暗花：陶瓷工
藝術語，指在器胚上刻上圖案，上釉後形成暗花紋。茄袋：即荷包，用來裝
零錢或其他小物件，本身也可作飾件，此處指形似茄袋的瓶子。葫蘆樣：即
貌似葫蘆的葫蘆瓶。藥壇：指裝藥用的陶器。

[016] 清供：供文人韻士賞玩的雅緻之物，又稱清玩。除瓶花之外，書畫、金石、
盆景、古董、端硯等等，皆可為清供。

冬日投以硫黃 [017]，斫大枝梅花插供亦得。

[017] 冬日投以硫黃：冬日天寒，往水中投放硫黃是為了防止瓶器凍裂。見〈護瓶〉
一章：「冬間……若欲用小磁瓶插貯，必投以硫黃少許。」又見袁宏道《瓶史》
中〈器具〉一章：「冬花宜用錫管，北地天寒，凍冰能裂銅，不獨磁也。水中
投硫黃數錢亦得。」

品花

〈花經〉九命升降，吾家先哲（君諱翊）[018] 所制，可謂縮萬象於筆端，實幻景於片楮 [019] 矣。

今譜瓶花，例當列品，錄其入供者得數十種，亦以九品九命 [020] 次第之。

❀ **一品九命**：蘭，牡丹，梅，蠟梅，各色細葉菊，水仙，滇茶，瑞香，菖陽 [021]。

❀ **二品八命**：蕙，酴，西府海棠，寶珠茉莉，黃、白山

[018] 張翊所生活年代為南唐入宋，長安京兆人，撰有〈花經〉一文，將七十一種花卉按九品九命次第排列。張謙德此篇〈品花〉即完全效仿其行文格式，只不過所擇取的花卉以及品第有同有異，譬如〈花經〉中列出的一品九命為蘭花、牡丹、蠟梅、酴醾、紫風流五種，二品八命為瓊花、蕙花、岩桂、茉莉、含笑五種。君諱翊：張翊是張家的先祖，按禮制，張謙德不能直呼先祖之名，故要在名字前加上「君諱」二字。

[019] 片楮：片紙。楮木為造宣紙的原料，遂常以楮為紙的代稱。

[020] 九品九命：為古代官階等級制度。九命官爵始於西周，九命為最高爵位，次第降之。據《禮記·王制》載：「三公，一命卷；若有加，則賜也。不過九命。次國之君，不過七命；小國之君，不過五命。」《周禮·春官·典命》亦有所述。而九品官吏等級制則始於魏晉，最大官階為一品，最小為九品。又據《北史周本紀上》：西魏廢帝三年（西元五五四年）正月，仍改九品為九命，「以第一品為九命，第九品為一命」。所以文中「一品九命」、「二品八命」及至「九品一命」等表述，乃是綜合了兩種官制，異詞同義，一品即為九命，二品即為八命等等。

[021] 細葉菊：菊科菊屬、二年生草本植物，常見的觀賞性花卉。菊之種類繁多，而細葉菊最宜文人瓶花插作。滇茶：即滇山茶，花頂生，紅色，雲南產的各種紅花山茶當中，該種的葉及花最大，雄蕊無毛。瑞香：又名睡香，頂生頭狀花序，花色外紫內紅，原產中國長江流域以南，後傳入日本，其變種金邊瑞香以「色、香、姿、韻」四絕蜚聲世界。菖陽：即菖蒲，天南星科植物，盤根錯節，線葉青綠，因飄逸俊秀而深受文人喜愛，其花、莖香味濃郁，有一定的藥用功效，中國自古有端午節在門上插菖蒲、艾葉之習俗，可以辟邪祛痛。

茶，岩桂，白蔆，松枝，含笑，茶花 [022]。

❀ **三品七命：**芍藥 [023]，各色千葉桃，蓮，丁香，蜀茶，竹。

❀ **四品六命：**山礬，夜合，賽蘭，薔薇，秋海棠，錦葵，杏，辛夷，各色千葉榴，佛桑，梨。[024]

[022] 蕙：即蕙蘭。酴醾：傘房花序，花白色，有芳香。《紅樓夢》中，賈寶玉為蘅蕪院提聯：「吟成荳蔻才猶豔，睡足酴醾夢亦香。」西府海棠：薔薇科蘋果屬小喬木，傘形總狀花序，集生於小枝頂端。明王世懋《花疏》云：「海棠品類甚多……西府最佳。」寶珠茉莉：茉莉中之珍品，頂生聚傘花序，花冠白色，花重瓣不見雄蕊，枝亦細柔，新蕾如珠，極芳香。岩桂：又稱少花桂，花簇生葉腋生成聚傘狀，花小，黃白色，極芳香。朱熹詩〈詠岩桂〉曰：「露浥黃金蕊，風生碧玉枝。千林向搖落，此樹獨華滋。木末難同調，籬邊不並時。攀援香滿袖，嘆息共心期。」白蔆：即茉莉茶，有說可能是茶花的一個白色品種。據清陳淏子《花鏡·花木類考·白蔆》載述：「白蔆葉似梔子，花如千瓣蔆花。一枝一花，葉托花朵，七八月間發花，其花垂條，色白如玉，綽約可人，亦可接種也。」松枝：即松樹枝。含笑：木蘭科常綠灌木，苞白潤如玉，香幽若蘭，花開而不放，似笑而不語，故名含笑，有含蓄和矜持的寓意。

[023] 芍藥：十大名花之一，花大色豔，觀賞性佳，花盤為淺杯狀，花瓣可達上百枚，常和牡丹搭配種植。千葉桃：又名碧桃、花桃，為觀賞類桃花，重瓣不結實，有紅、紫、白等花色。元稹〈連昌宮詞〉有句云：「又有牆頭千葉桃，風動落花紅蔌蔌。」丁香：別名百結，花瓣柔軟細小，花色有紫白二種。蜀茶：山茶花乃是中國西南地區的特產，而以雲南、四川為最。張大千畫作〈蜀國山茶〉，落有款識曰：「蜀國山茶九月開，蹁躚時有蝶飛來，蒸霞爛日家家好，不似長安輞下栽。」

[024] 山礬：別名留春樹、山桂花，喬木，總狀花序，花冠白色。據《本草綱目》載：「三月開花，繁白如雪，六出黃蕊，甚芬香。」夜合：常綠灌木，樹姿小巧玲瓏，夏季開出綠白色球狀小花，晝開夜閉，幽香清雅。賽蘭：別稱珍珠蘭、晒蘭，蓓蕾金黃如珠，花香極似蘭花香。錦葵：草本，又名錢葵、荍，葉似葵，單瓣小花，花色粉紅，上有紫色緃紋。辛夷：即木蘭花。千葉榴：即石榴花，唐子蘭詩〈千葉石榴花〉有句：「一朵花開千葉紅，開時又不藉春風。」佛桑：即朱槿，又名扶桑、中國薔薇，常綠灌木，花大色豔，或紅或黃，單生於上部葉腋間，常下垂。

- **五品五命**：玫瑰，薔蘼，紫薇，金萱，忘憂，荳蔻 [025]。
- **六品四命**：玉蘭，迎春，芙蓉，素馨，柳芽，茶梅 [026]。
- **七品三命**：金雀，躑躅，枸杞，金鳳，千葉李，枳殼，杜鵑 [027]。
- **八品二命**：千葉戎葵，玉簪，雞冠，洛陽，林禽，秋葵 [028]。
- **九品一命**：剪春羅，剪秋羅，高良薑，石菊，牽牛，木

[025] 薔蘼：原產印度，亦作「詹卜」，梵語 Campaka 音譯，義譯為鬱金花、金色花樹，顧名思義，其花金黃。又有一說：薔蘼即梔子花。紫薇：別稱滿堂紅，千屈菜科落葉灌木或小喬木，花色紫紅而豔麗，花期長，故有「百日紅」之稱。忘憂：忘憂草，即萱草，俗稱黃花菜，花開金黃，可食用，又名諼草，《詩經·衛風·伯兮》：「焉得諼草，言樹之背。」朱熹注曰：「諼草，令人忘憂。」荳蔻：多年生常綠草本植物，外形像芭蕉，葉大，披針形，總狀花序頂生，花淡黃色。

[026] 素馨：原稱耶悉茗，又名素英，蔓生常綠灌木，枝柔長而垂墜，每一枝每一莖都須用屏架扶起，不可自豎，或喻為「花之最弱者」。花單生或數朵成聚傘花序頂生，花色外粉內白。柳芽：即柳樹新芽。茶梅：茶梅花，山茶科山茶屬小喬木，花大小不一，有紅白兩色。

[027] 金雀：又名黃刺條，為錦雞兒屬中直立生長的大灌木，花瓣端稍尖，旁分兩瓣，勢如飛雀，色金黃，故得其名。躑躅：杜鵑花的一種，又名映山紅、山躑躅、山鵑等。金鳳：即鳳仙花，俗稱指甲花，因其花瓣可染指甲，色若胭脂。千葉李：即李花。枳殼：即枳花，枳，別名枳實，其株似橘，枝如橙多刺，春天開白花。

[028] 千葉戎葵：即蜀葵，別稱一丈紅、秋稭花等，直立草本，高可達兩公尺，莖枝密披刺毛，花呈總狀花序頂生單瓣或重瓣，有紫、粉、紅、白等色。玉簪：又名白萼，花白色，筒狀漏斗形，花苞質地嬌瑩如玉。洛陽：千瓣者石竹別稱「洛陽花」。林禽：亦作「林檎」，花淡紅，又名花紅、沙果，即現在通俗所說蘋果。

瓜，淡竹葉 [029]。

[029] 剪春羅：別名剪金花，石竹科草本植物，花瓣橙紅色，邊端具不整齊缺刻狀
齒。剪秋羅：又名大花剪秋羅，石竹科草本植物，數花緊縮呈傘房狀，花
瓣深紅色，瓣片深裂。高良薑：即良薑，又稱月桃，姜科月桃屬草本，葉片
呈長披針形，帶黃暈的漏斗狀白色花，成串地懸掛在下垂的圓錐花序上。石
菊：即石竹，又名繡竹，多年生草本，莖光滑多枝，葉對生，花朵單生，有
粉紅、紫紅、白或複色等品種。木瓜：即木瓜海棠，落葉灌木至小喬木，花
瓣倒卵形或近圓形，淡紅色或白色。淡竹：常見的栽培竹種之一，稈高五至
十八公尺，直徑約二十五毫米。梢端微彎，中部節間長三十至四十公分，新
稈藍綠色，密被白粉；老稈綠色或黃綠色，節下有白粉環。

折枝

　　折取花枝，須得家園鄰圃 [030]，侵晨帶露 [031]，擇其半開者 [032] 折供，則香色數日不減。若日高露晞 [033] 折得者，不特 [034] 香不全，色不鮮，且一兩日即萎落矣。

　　凡折花須擇枝 [035]，或上茸下瘦 [036]，或左高右低，右高左

[030] 此篇從時間、地點、造型和方法等四個方面交代了折枝事宜。家園鄰圃，強調的是折枝地點的選擇，不宜捨近求遠，從養護的角度而言，就地取材，即折即插，更利於保持折枝的活力。

[031] 侵晨：指拂曉。侵，臨近。侵晨帶露，說的是折枝的最佳時機：清晨時分，植物體內的水分和營養最為充足，「帶露」則說明氣溫適宜，空氣溼度大，有利於保持植物體內水分，不至於過快地蒸騰消耗，所以此時折枝是最便於花材保鮮的。

[032] 半開者：即初放而尚未展開的花苞。清陳淏子《花鏡》論及折花之法，也強調要「取初放有致之枝」，其原因一是為了保鮮，花朵未完全綻放當然有利於保持水分不蒸發，再者也是為了賞花考慮，既無須長時間等待花開，又可以完整地觀賞到花從初綻到盛開到最後凋謝的全過程。

[033] 露晞：露水晒乾。晞：乾。《詩經·秦風·蒹葭》：「蒹葭萋萋，白露未晞。所謂伊人，在水之湄。」

[034] 不特：不但。

[035] 此段從審美的角度闡述折枝在造型上的選取，然而並非原創，而是基本完全摘取了明高濂的觀點，高濂在《瓶花三說·瓶花之宜》中寫道：「折花須擇大枝，或上茸下瘦，或左高右低、右高左低，或兩蟠臺接，偃亞偏曲，或挺露一幹中出，上簇下蕃、鋪蓋瓶口，令俯仰高下，疏密斜正，各具意態，得畫家寫生折枝之妙，方有天趣。若直枝蓬頭花朵，不入清供。」張謙德只是將「須擇大枝」改作為「須擇枝」。在整部《瓶花譜》中，張謙德不止一處沿襲高濂之意，或在此基礎上揉入自己的觀點，不一一贅注。

[036] 上茸下瘦：即同一枝幹上，梢端花繁葉茂，而幹端枝葉稀疏，乃疏密相間的要旨之展現。茸，重疊，累積，繁茂。

低。或兩蟠臺接[037]，偃亞偏曲[038]。或挺露一幹中出，上簇下
蕃[039]，鋪蓋瓶口。取俯仰、高下、疏密、斜正，各具意態，
全得畫家折枝花[040]景象，方有天趣，若直枝蓬頭花朵，不入
清供。

　　花不論草木，皆可供瓶中插貯。第[041]摘取有二法：

　　取柔枝也，宜手摘取；

　　勁乾也，宜剪卻；

　　惜花人亦須識得。採折勁枝，尚易取巧，獨草花最難摘
取，非熟玩名人寫生畫跡，似難脫俗。

[037] 兩蟠臺接：兩根彎彎扭扭的枝蔓接匯在一起（形成枝杈）。蟠，屈曲，環繞，
　　　盤伏。臺接，相互連接。
[038] 偃亞偏曲：被繁花密葉覆壓著，顯得偏倚不正。偃亞，覆壓下垂貌，白居易
　　　〈司馬廳獨宿〉詩：「荒涼滿庭草，偃亞侵檐竹。」偏曲，不公正，此處指歪歪
　　　斜斜，偏倚難正。
[039] 上簇下蕃：上部緊聚成簇，下蓬茂密繁雜。簇，聚集，叢湊。蕃，茂盛，繁
　　　多。
[040] 畫家折枝花：畫家創作的折枝作品裡面的花。「折枝」是中國花鳥畫的表現形
　　　式之一，畫花卉不寫全株，只選擇其中一枝或若干小枝入畫，故名。在中國
　　　美術史上，折枝花鳥畫法始於中唐至晚唐之際，五代時已較為普遍，及宋，
　　　已成為花鳥畫家最常見的構圖形式。
[041] 第：但。

插貯

折得花枝，急須插入小口瓶中，緊緊塞之，勿泄其氣，則數日可玩。

大率插花須要花與瓶稱，令花稍高於瓶。假如瓶高一尺，花出瓶口一尺三四寸，瓶高六七寸，花出瓶口八九寸，乃佳。忌太高，太高瓶易僕[042]；忌太低，太低雅趣失。

小瓶插花宜瘦巧，不宜繁雜。若止插一枝，須擇枝柯奇古[043]，屈曲斜裊[044]者。欲插二種，須分高下合插，儼若一枝天生者；或兩枝彼此各向，先湊簇像生[045]，用麻絲縛定插之。

瓶花雖忌繁冗，尤忌花瘦於瓶。須折斜敧[046]花枝，鋪撒小瓶左右，乃為得體也。

瓶中插花，止可一種兩種，稍過多便冗雜可厭。獨秋花不論也。

[042] 僕：向前跌倒。
[043] 枝柯奇古：奇特古樸的枝條。
[044] 屈曲：盤曲，彎曲。斜裊：斜逸、搖曳，多用來形容柔美的樣子。唐韋莊〈浣溪沙·清曉妝成寒食天〉：「清曉妝成寒食天，柳球斜裊間花鈿，捲簾直出畫堂前。」宋秦觀〈念奴嬌〉：「黯然望極，酒旗茅屋斜裊。」
[045] 先湊簇像生：緊挨著擺成一簇，看上去像天然生成。像生，仿天然產物製作的花果人物等工藝品，因形態逼真如生，故稱。
[046] 斜敧：亦作「斜攲」，傾斜、歪斜、斜靠之意。

滋養

凡花，滋雨露以生，故瓶中養花，宜用天水[047]，亦取雨露之意。

更有宜蜂蜜者[048]，宜沸湯者[049]，清賞之士，貴隨材而造就焉。

滋養第一雨水，宜多蓄聽用[050]。不得已，則用清淨江湖水。井水味鹹[051]，養花不茂，勿用。

插花之水類有[052]小毒，須旦旦換之，花乃可久。若兩三日不換，花輒零落。

瓶花每至夜間，宜擇無風處露之，可觀數日。此天與人蔘[053]之術也。

[047] 天水：指天然水、天落水，如雨、雪、露、霜、冰雹等。古代無工業汙染，古人認為天水乃最純淨之水。

[048] 宜蜂蜜者：見〈事宜〉篇：「牡丹花宜蜜養，蜜仍不壞。」明王象晉《群芳譜》也說：「蜜水插牡丹不卒。」明孫知伯《倦遊館培花奧訣錄》中列舉的可用蜂蜜滋養的花更多，有山茶、芍藥、玫瑰、薔薇、荼蘼。蜂蜜中富含葡萄糖以及微量蛋白質、礦物質、有機酸、酶等成分，這些都是植物進行生命活動不可或缺的能量來源。

[049] 沸湯：沸水。非指用沸水來滋養花枝，而是將新折的花枝先插入沸水中處理切口，待沸水冷卻後，再換冷水滋養（見〈護瓶〉篇）。適用此法的有竹枝、戎葵，金鳳，芙蓉（見〈事宜〉篇）。

[050] 聽用：備用。

[051] 井水味鹹：此處指水質帶鹼性，味苦澀。

[052] 類有：大都有。

[053] 天與人蔘：天地自然的規律與人類的作為相互配合。語出《荀子・天論》：「天有其時，地有其財，人有其治，夫是之謂能參。」

事宜

梅花初折，宜火燒折處，固滲以泥 [054]。

牡丹初折，宜燈燃折處，待軟乃歇 [055]。

薔薇花初折，宜捶碎其根，擦鹽少許 [056]。

荷花初折，宜亂髮纏根，取泥封竅 [057]。

海棠初折，薄荷嫩葉包根入水 [058]。

除此數種，可任意折插，不必拘泥。

牡丹花宜蜜養，蜜仍不壞。

竹枝、戎葵、金鳳、芙蓉用沸湯插枝，葉乃不萎 [059]。

[054] 固滲以泥：滲入泥漿以封固。目的是為了保鮮，與之相近似的方法，是用蠟封切口，如宋溫革《分門瑣碎錄》：「牡丹、芍藥待瓶中者，先燒枝斷處，令焦，熔蠟封之，乃以數不萎。」又《群芳譜》：「（牡丹）若欲寄遠，蠟封後每朵裹以菜葉，安竹籠中，勿使搖動，馬上急遞，可至數百里。」

[055] 化，能有效減少莖內養分滲漏外溢。此法及其原理在清陳淏子《花鏡》中亦有介紹：「燔其折處插之，則滋不下泄，花要耐久。」而被陳淏子稱為「滋」的養分，在孫知伯的《倦遊館培花奧訣錄》中則被稱為「漿氣」：「折下花枝將火燒其斷頭，使漿氣歸上。」

[056] 此為擊碎保鮮法，搗碎其根，是為了增加吸水面，抹上食鹽則可以造成防細菌侵腐的作用。這種方法也是由來有據，宋林洪《山家清供・插花法》：「插梔子當削枝而槌破。」亦見載於《群芳譜》。

[057] 取泥封竅：用泥將蓮花桿中的孔洞堵起來。此為泥蠟封竅法，獨見於明人著作中，兩宋花藝書籍述及荷花瓶插保鮮都未提出此種見解。據說，此法有利於保持荷花桿空腔的貯氣狀態，而此狀態正是其能夠適應水生環境的前提。

[058] 此為薄荷水養法，薄荷葉中產生的薄荷油有利於切花保鮮。

[059] 此為切口浸燙法，又叫沸湯法，而非指用沸水養花（見〈滋養〉篇、〈護瓶〉篇）。其原理與灼燒法相似，都是為了保持輸導組織正常吸水，延緩衰老。亦見於宋林洪《山家清供》：「插芙蓉當以沸湯。」宋吳懌《種藝必用》：「蜀葵花插瓶中即萎，以百沸湯浸之復甦，亦燒其根。」

花忌

瓶花之忌，大概有六：

一者井水插貯 [060]。

二者久不換水 [061]。

三者油手拈弄 [062]。

四者貓鼠傷殘 [063]。

五者香、煙、燈、煤熏觸 [064]。

六者密室閉藏，不沾風露 [065]。

有·於此，俱為瓶花之病。

[060] 見〈滋養〉篇：「井水味鹹，養花不茂，勿用。」
[061] 見〈滋養〉篇：「插花之水類有小毒，須旦旦換之，花乃可久。」
[062] 不僅是油手不能拈弄，袁宏道《瓶史·洗沐》中甚至提出「不可以手觸花」。
[063] 貓鼠傷殘：泛指一切小動物對瓶花的傷害。《瓶史·鑑戒》中提到的二十三條辱花之事中就有「窗下狗鬥」、「鼠矢（屎）」、「蝸涎」。
[064] 袁宏道在《瓶史·花崇》中亦對此有專門論述，稱「花下不宜焚香，猶茶中不宜置果也。」又說：「至若燭氣煤煙，皆能殺花，速宜摒去。」
[065] 密室閉藏，不沾風露，猶嬌花困於溫室，焉能吐妍？〈滋養〉篇有言：「瓶花每至夜間，宜擇無風處露之……此天與人參之術也。」

護瓶

冬間別無嘉卉，僅有水仙、蠟梅，梅花數種而已，

此時極宜敞口古尊、罍插貯，須用錫作替管^[066]盛水，可免破裂之患。

若欲用小磁瓶插貯，必投以硫黃少許，日置南窗下，令近日色，夜置臥榻榜，俾近人氣，亦可不凍。

一法用淡肉汁去浮油入瓶插花，則花悉開而瓶略無損^[067]。

瓶花有宜沸湯者，須以尋常瓶貯湯插之，緊塞其口，侯既冷，方以佳瓶盛雨水易卻，庶^[068]不損瓶。

若即用佳瓶貯沸湯，必傷珍重之器矣，戒之。

[066] 作替管：錫的膽管。替管，即內膽。冬天用錫製膽管儲水，可避免珍貴瓶器直接接觸寒水，防止瓶壁凍裂。其次，敞口瓶器插花，花枝難以固定，若直接插於較小的膽管內，再將膽管置於敞口瓶器中，便可有效地解決這一問題。袁宏道《瓶史·器具》中也寫到膽管的護瓶防凍之效：「冬花宜用錫管，北地天寒，凍冰能裂銅，不獨磁也。」

[067] 此處提到肉汁法插貯，在明高濂《遵生八箋·瓶花三說》中也有寫道，不過主要是作為養花之法來介紹的：「用肉汁去浮油，入瓶插梅花，則萼盡開而更結實。」而張謙德除了肯定此法的養花之效（花悉開），更是指出了它的護瓶之用（瓶略無損）。略無，全無，絲毫也沒有。

[068] 庶：幾乎，差不多。

《瓶花三說》

明　高濂

瓶花三說

瓶花之宜

插花的瓶具分兩種，如果是在廳堂插花，就要用銅的漢壺，大的古尊、古罍，或者官窯、哥窯燒製的大瓷瓶，譬如弓耳壺、直口敞瓶或龍泉蓍草大方瓶，將其高高陳列在廳堂兩側的花瓶架上，又或者是正對著廳堂擺放在案几上。所插之花必須要大枝：若上梢繁茂，須下幹消瘦；左高仰，右必低沉，反之亦然；或是一枝分兩杈，各自蜿蜒盤曲，皆因花葉覆壓而臥姿難正；或是底部叢密，掩蓋瓶口，突然從中竄出孤零零一挺拔高枝，花簇緊湊掛於梢上。總之，要像畫家的折枝畫裡的枝條那樣，時俯時仰，忽高忽低，疏密相間，亦正亦斜，如同性格鮮明的人物，各具情態，方能顯得妙趣盎然且渾然天成。倘不然，一根筆直的枝條上掛著幾朵鬆鬆垮垮的花，是不值得折來插在瓶中清供的。一瓶之中，插花一種或者兩種，但如果有薔薇的話，多插幾種也不為俗。冬天插梅必須用龍泉大瓶，或象窯敞瓶，或厚的銅漢壺，高在三四尺以上，水中投放五六錢硫黃，然後砍一大枝梅花插供其中，如此賞玩起來才痛快。近有饒窯的白磁花尊，高兩三尺，也有細花大瓶，都可以供廳堂插花之用，而且製作工藝也都不差。

如果是在書齋裡插花，則宜用短小的瓶器，首推官哥膽

瓶、紙槌瓶、鵝頸瓶、花觚、高低兩種八卦方瓶、茄袋瓶、各式小瓶、定窯花尊、花囊、四耳小定壺、細口扁肚壺、青東磁小蓍草瓶、方漢壺、圓瓶、古龍泉蒲槌瓶以及各大窯燒製的壁瓶。其次，古銅花觚、銅觶、小尊罍、方壺、素溫壺、匾壺，也都可以用作書齋插花。又比如，宣德年間景德鎮官窯燒製的花觚、花尊、蜜食罐、成窯的嬌青蒜蒲小瓶、膽瓶、細花一枝瓶、方漢壺等瓶式，亦可充作文房清玩。但小瓶插花，宜瘦巧，不宜繁雜。宜只插一種，多則兩種合插，但必須是一高挈一矮，乍看像是從同一枝幹上自然生出兩種不同的花才美。或者先緊挨著擺出兩枝，使其宛若天成，然後用麻線綁定，保持住這個姿勢，再插貯瓶中。若兩枝各朝一邊，看上去毫無關聯，那就不好了。大體而言，插花總要使花枝與瓶身高度相稱，即令花高出瓶口四五寸才行。如果是二尺高的大腹瓶，且底座是實的，花枝插上之後，露出瓶口的部分都有二尺六七寸，比瓶還要高，那就必須折一些多餘的斜欹花枝，鋪散在瓶的左右，將瓶腹兩側半遮，方能不失雅趣；如果瓶身高瘦，那就最好插貯兩枝，一高一低，或盤曲斜逸，比瓶身稍短數寸為佳。插花最忌花瘦於瓶，可是又不能太繁雜，若捆一大把花插在瓶中，那何來雅趣可言。如果是小瓶插花，那麼花枝高出瓶口的部分，必須比瓶身略短二寸，譬如八寸高的瓶，花枝只露出六七寸為妙。如果是矮瓶，折高出瓶口二三寸的花枝亦可，插入瓶中，意態自現，可供清賞。

　　所以，像插花、掛畫一類的雅事，愛好者還真得親力親為才行，怎麼能放心交給僕人去做呢？諸位可能會說：「你這話也太絕對了，照你這樣說，那沒有古瓶的人，就不能插花了嗎？」非也，我前面說的，全都是針對那些收藏家、鑑賞家而言，他們既然什麼樣的瓶具都有，那就要用得合宜才好，別糟蹋了它們的雅名。若是沒有那麼些瓶具怎麼辦，人家就手執一枝花，又或者採上一大把，哪怕是插在水缸裡，插在牆縫裡，你能說他不是愛花之人嗎？哪裡用得著與他討論瓶的好壞？又分什麼廳堂插花還是文房清供？我很怕諸位嘲問，所以自己先解釋了。

瓶花之忌

　　插花之瓶，忌有環耳，忌擺放成對。忌用小口、甕肚、瘦足、藥壇等器插花，忌用葫蘆瓶插花。所有的瓶器都遠離雕花妝彩的花瓶架，也不得放置在空的案几上，以防跌落摔碎。為什麼官、哥窯的古瓶會在底下留兩個方孔，就是為了讓皮筋穿過去纏住桌腳的，免得失手損毀。

　　而瓶花忌香煙燈煤熏觸，忌貓鼠動物傷殘，忌油手拈弄，忌藏於封閉密室，所以夜間一定要搬到露天處。又忌用井水養花，有鹹味，於花繁不利，須用河水以及天然降水才行。切忌將插過花的水飲入口中，凡插花之水均有毒，其中又以梅花、秋海棠毒性最劇，須嚴加防範。

瓶花之法

牡丹花 —— 於小口瓶中，灌入滾水，插牡丹一二枝，緊塞瓶口，則三四天之內，花葉都飽滿不衰，可盡情賞玩。芍藥亦可照此法插貯。另一說：用蜂蜜取代水，可使牡丹不衰，蜂蜜也不會變質。

戎葵、鳳仙花、芙蓉花（所有的柔枝花） —— 以上都用滾水插貯，然後塞緊瓶口，則花不容易憔悴，幾天之後仍堪賞玩。

梔子花 —— 將折枝的末端捶碎，抹上食鹽，再入水插貯，可使花不枯黃。或初冬，等它結了梔子之後，再折一枝來插在瓶中，紅色的梔子宛若花蕊，亦十分可觀。

荷花 —— 新採的荷花，折斷處用亂髮捆纏，然後用泥漿將它上面的孔都封住，先插入瓶中，觸至瓶底，再灌水，防止水進入孔中。孔內進水，則花易凋落。

海棠花 —— 用薄荷包紮枝末，插瓶中水養，一般好幾天不謝。

竹枝（瓶底加泥一撮）、松枝、靈芝和吉祥草，都可以插瓶。下文《四時花紀》中所錄花目，皆能入瓶，但憑自己心意去選取，莫不能至善至巧。雖花性有別，然而只要遵照上述方法，該用冷水的用冷水，該用滾水的用滾水，便無大礙。所謂幽人自有雅趣，漫山的野草閒花，沒有他不能採來插在案頭清賞的。只要他自己高興就好，何必拘泥於哪一條標準，況且原本也沒有一定的標準。

靈芝，乃珍稀物種，從山上採來之後，裝在笲籠中置於飯甑上蒸熟，再放到太陽底下去晒乾，儲藏起來才不會壞。（用錫做一個套管，將靈芝的根部套起來，插入水瓶中，伴以竹葉、吉祥草，則根不朽。盆栽靈芝也用此法。）

冬天插花，須用錫管儲水，以保護瓷瓶不被凍壞。而且就算是銅瓶，也要材質夠厚才好，太薄的話同樣容易凍裂。像瑞香、梅花、水仙、粉紅山茶、蠟梅，都是冬季妙品，插瓶須特別注意：雖說硫黃能讓水免於結冰，但恐怕還是難御嚴寒，最保險的還是將瓶花放置在南窗下多晒一晒太陽，晚上則搬到溫暖的臥室裡，那還能多賞玩些天。

又有一法：將肉汁撇去油星，裝入瓶中插梅，不但梅萼無不盛開，而且還能結出梅子來。

 ## 高子花榭詮評

　　歐陽脩嘗令謝道人種花於幽谷，並作詩囑告他：「深紅淺白宜相間，先後仍須次第栽。我欲四時攜酒賞，莫教一日不花開。」我料謝道人隱居山谷，開荒闢徑，所得園地只怕非常有限，所植花木皆宜嫻雅怡神，若普通的品種就占了一半，那還有什麼可賞的呢？故四時宜栽花木，請允許我代為品評——

　　各類《牡丹譜》中，多為佳品，但是能見到的也少。譬如說，像山茶和石榴花一樣紅的大紅牡丹，綻放於圖畫中的——有，而生根於土壤中的——未曾見過。其餘能見者，有狀元紅、慶雲紅、王家紅、小桃紅，雲容月貌，當朝露沾溼花瓣，如趙飛燕新施晨妝；有茄紫、香紫、胭脂樓、潑墨紫，國色天香，當煙靄籠罩枝頭，似楊玉環不勝酒力；有尺素、白剪絨，晶瑩皎潔，像捲起的水晶簾，又像月下白露散發著幽香；還有御衣黃、舞青霓、一捻紅、綠蝴蝶，像玳瑁做的欄杆乍開，又像雲霞將色彩灑落在地上。除此之外，其他品種的牡丹，都沒有必要占用有限的園地。

　　揚州的《芍藥譜》，所載品種三十餘種，而我見過的也只有數種。如金帶圍、瑞蓮紅、冠群芳，紫衣紅妝，容貌嫻雅，不輸楊素的侍妓紅拂；千葉白、玉逍遙、舞霓白、玉盤盂，潔白柔軟，美色撩人，堪比石崇的豔妾綠珠。

　　粉繡球、紫繡球（俗稱「麻葉粉團」），紛紛妝扮一新，像是點著脂胭、面色紅潤的糯米糰子。

　　碧桃、單瓣白桃，超逸絕俗，潔白如霜，儀態幽雅，相繼綻放。

　　垂絲海棠、鐵梗海棠、西府海棠、木瓜海棠、白海棠，煙霧朦朧，倒映水面，最是風韻撩人。

　　玉蘭花、辛夷花，一個素淨清香，一個鮮豔奪目。

　　千瓣粉桃（俗稱「二色桃」）、桃（俗稱「蘇州桃花」，瓣如剪絨，但不是絳桃，絳桃則花期長、顏色俗）、大紅單瓣桃，讓我想起被貶後的劉禹錫回到京城，總算見識了長安人對桃花的無限熱衷。

　　千瓣大紅重臺石榴、千瓣白石榴、千瓣粉紅石榴、千瓣鵝黃石榴、單瓣白粉二色石榴，昔日張騫出使西域，才將這些令他驚豔的奇花珍卉帶回了中原。

　　紫薇、粉紅薇、白薇，皇室月下對花，深受宮廷寵愛。

　　金桂、月桂（四季都開花，而且結籽的），種在月宮中，香從天外來。

　　照水梅（花開朵朵朝下）、綠萼梅、玉蝶梅、磬口蠟梅（黃色如蜜，紫蕊，瓣如白梅而稍大，曾在洪宣公的山亭中見過，其香撲人。今之所謂蠟梅者，除了狗英蠟梅之外，皆係荷花瓣），煙籠處疏影橫斜，月色中暗香浮動，我若放逐孤島，尚能詠梅寄懷。

粉紅山茶、千瓣白山茶、大紅滇茶（大如茶盞，係雲南品種）、瑪瑙山茶（紅黃白三色花瓣錦簇，如果是花蕊外露的大瓣瑪瑙山茶，則為硃砂紅色）、寶珠鶴頂山茶（花蕊包在瓣中，花瓣像包子褶一樣向中心攢聚，十分可愛；若有白色蕊絲吐出的，都不好），絢麗如雲蒸霞蔚，潔白似冰肌雪腸，令人沉醉山中。

大紅槿、千瓣白槿，深秋時節，在林外孤寂地綻放幾朵。

茶梅花（小朵，粉紅，黃蕊。開在十一月各花凋盡之時，獨此花得以賞玩）、茗花（有香清，插瓶中可以久玩），冬月插一枝，適合文房清供。

以上區區拙見，亦可引為同調，若有跟我喜好不一致的，採納與否，悉聽尊便。

至於說離離原上之草花，多達上百種，我亦將分為上、中、下三等進行品評。草花種類繁多，各有各的神采，而且栽種起來占地不多，可以每一種都栽一些，兼收並蓄，再辟十條花徑，全都種滿，常年花開不斷，四時攜酒醉賞。

 # 高子草花三品說

第一等

上乘高品，如幽蘭、建蘭、蕙蘭、朱蘭、白山丹、黃山丹、剪秋羅、二色雞冠花（同一花蒂中開出紫白二色）、黃蓮、千瓣茉莉、紅芍藥、千瓣白芍藥、玫瑰、秋海棠、白色月季花、大紅扶桑、臺蓮（荷瓣落盡之後，蓮房中每顆蓮子還能萌發新的花瓣）、夾竹桃花、單瓣水仙花、黃萱花、黃薔薇，菊花中的紫牡丹、白牡丹、紫芍藥、銀芍藥、金芍藥、蜜芍藥、金寶相等品種，以及魚子蘭、菖蒲花、夜合花。

—— 以上數種，色態幽閒，風度淡雅，適合盆栽，置於書房和琴、書一塊清賞。

第二等

中乘妙品，如百合花、五色戎葵（此花宜多種。我家種有一畝，收取花朵一二百枝。花開形色各異，共有五十多種，能自行變種，沒有固定的品種）、白雞冠花、矮雞冠花、灑金鳳仙花、四面蓮、迎春花、金雀花、素馨、山礬、紅山丹、白花蓀、紫花蓀、吉祥草花、福建小梔子花、黃蝴蝶、鹿蔥、剪春羅、夏羅、番山丹、水木樨、鬧陽花、石竹、五色罌粟、黃白杜鵑、黃玫瑰、黃白紫三色扶桑、金沙羅、金寶相、麗春木香、紫心白木香、黃木香、荼蘼花、間間紅、十姊妹、鈴兒花、凌霄、虞美人、蝴蝶滿園春、含笑

花、紫花兒、紫白玉簪、錦被堆、雙鴛菊、老少年、雁來紅、十祥錦、秋葵、醉芙蓉、大紅芙蓉、玉芙蓉、各種菊花、甘菊花、金邊丁香、紫白丁香、萱花、千瓣水仙、紫白大紅各種鳳仙、金缽盂、錦帶花、錦茄花、拒霜花、金莖花、紅豆花、火石榴、指甲花、石崖花、牽牛花、淡竹花、蕒莢花、木清花、真珠花、木瓜花、滴露花、紫羅蘭、紅麥、番椒、綠豆花。

——以上數種，錯雜繁華，風采各半，趁著春風和煦，悉數種在欄杆外，可使一年花開不斷，四季如春。

第三等

下乘末品，如金絲桃、鼓子花、秋牡丹、纏枝牡丹、四季小白花（又名接骨草）、史君子花、金豆花、金錢花、紅白郁李花、繅絲花、萵苣花、掃帚雞冠花、滿天星（菊花的一種）、枸杞花、虎刺花、慈菇花、金燈、銀燈、羊躑躅、金蓮、千瓣銀蓮、金燈籠、各種藥花、黃花兒、散水花、槿樹花、白豆花、萬年青花、孩兒菊花、纏枝蓮、白萍花、紅蓼花、石蟬花。

——以上數種，稍具秀色，略失風雅，植於籬邊池畔，可以填補群芳之疏缺。

以上種種，皆造化之傑作，使撩人的春色，遍布寰宇。我是應該在園林中將它們全都種上的，只要能換來心和眼片刻的愉悅，也算是無愧於歐陽公詩中的教導了。

 # 高子擬花榮辱評

　　花的遭遇，有榮有辱，哪怕是同一春天的花，在同樣的氣候下，所經歷的事情也截然不同。因此，我將花的遭遇以好壞區分，凡是花能遇到的好事通稱為「花榮」，共二十二條，如下：

- 風輕雲淡，為花遮日。
- 陽光和煦，烘出陣陣花香。
- 天氣微寒，凍死蟲害。
- 細雨中溼漉漉的枝條上花瓣爭妍鬥美。
- 淡煙輕霧籠罩。
- 月光皎潔，湧出雲層。
- 在夕照中，搖曳著花的影子。
- 正值清明時節盛開。
- 盛開在水邊，欣賞自己美麗的倒影。
- 有朱欄遮護，勿使攀折。
- 種在清閒寧靜的名園。
- 或是成為那高雅書齋裡的清供。
- 且最好是插在古瓶中。
- 賞花時，讓歌女們在一旁嬌歌豔舞。
- 同時，亦不妨開懷暢飲，把酒言歡。
- 與絢麗的晚霞相互輝映。

❀ 和翠綠的竹叢並肩比鄰。

❀ 貴客題詩品評。

❀ 主人賞玩憐愛。

❀ 奴僕守衛呵護。

❀ 美人修枝剪葉。

❀ 門上沒有砰砰的敲門聲。

以上都是令花春風得意之事。所謂人逢喜事精神爽，花逢喜事爭吐豔，其喜悅之情堪比金榜題名。不僅是花從主人那裡得到了最好的款待，主人對花也沒有留下任何遺憾，可以說於人於花都是好事。

而凡是花極度厭惡之事，通稱為「花辱」，也有二十二條，如下：

❀ 狂風摧殘。

❀ 淫雨綿綿。

❀ 烈日曝曬，令花憔悴。

❀ 天寒地凍，閉門不出。

❀ 主人特俗。

❀ 鴉雀啄花，無人驅趕。

❀ 冷不防，遭遇春雪。

❀ 客人詠花，題寫的盡是庸詩。

❀ 主人妻子討厭客人來賞花。

* 頑皮孩子攀折花枝。
* 主人繁忙不得閒。
* 奴僕懶惰，疏於澆花。
* 枝條被藤草纏攪。
* 枝幹瘦小，花稀葉疏。
* 手觸頻繁，令花憔悴。
* 花開在荒涼的樓臺上。
* 客人酣醉，嘔吐花下。
* 用藥壇作花瓶。
* 斬根斷枝，一株分作兩株養。
* 有蟲不治，任其蠶食。
* 葉間蛛網四通八達。
* 花前焚香熏觸。

　　以上無不令花憔悴、空度一春，其結果是花死在了主人的庭院中，主人亦對花徒添一腔愧疚。如此看來，花活一春，其遭遇是不是和人的一生異曲同工呢？

《瓶花三說》原文及注釋

瓶花三說

瓶花之宜

　　高子曰：瓶花之具有二用，如堂中插花，乃以銅之漢壺，大古尊罍，或官哥[069]大瓶如弓耳壺[070]，直口敞瓶，或龍泉[071]著草大方瓶，高架兩旁，或置几上，與堂相直。折花須擇大枝，或上茸下瘦[072]，或左高右低，右高左低，或兩蟠臺接，偃亞偏曲，或挺露一幹中出，上簇下蕃，鋪蓋瓶口，令俯仰高下，疏密斜正，各具意態，得畫家寫生折枝之妙，方有天趣。若直枝蓬頭花朵，不入清供。花取或一種兩種，薔薇時即多種亦不為俗。冬時插梅必須龍泉大瓶，象窯敞瓶，厚銅漢壺，高三四尺以上，投以硫黃五六錢，

　　砍大枝梅花插供，方快人意。近有饒窯[073]白磁花尊，高三二尺者，有細花大瓶，俱可供堂上插花之具，製亦不惡。若書齋插花，瓶宜短小，以官哥膽瓶、紙槌瓶、鵝頸瓶、花

[069] 官哥：指古代四大名窯柴、汝、官、哥中的官窯和哥窯。

[070] 弓耳壺：一種瓷壺形制，兩側的提耳皆一頭連著壺頸，一頭搭在壺肩上，分別形成一張弓的形狀。以提耳的形態命名的瓷壺形制還有貫耳壺、龍耳壺等。

[071] 龍泉：龍泉窯，宋代六大窯系之一，主要產區在浙江省龍泉市。它開創於三國兩晉，結束於清代，生產瓷器的歷史長達一千六百多年，是中國製瓷歷史上最長的一個瓷窯。張謙德給龍泉窯定的排名比較靠前，僅次於「第一珍品」官、哥、宣、定。（見《瓶花譜·品瓶》）

[072] 上茸下瘦：即同一枝幹上，梢端花繁葉茂，而幹端枝葉稀疏。《康熙字典》：茸，聚貌。而張謙德引用此段時，「茸」乃作「茸」。（見《瓶花譜·折枝》）

[073] 饒窯：即景德鎮窯。景德鎮舊屬饒州府浮梁縣，故稱。

觚、高低二種八卦方瓶 [074]、茄袋瓶、各制小瓶、定窯花尊、
花囊 [075]、四耳小定壺、細口扁肚壺、青東磁小著草瓶 [076]、方
漢壺、圓瓶、古龍泉蒲槌瓶、各窯壁瓶。次則古銅花觚、銅
觶、小尊罍、方壺、素溫壺 [077]、匾壺，俱可插花。又如饒窯
宣德年燒製花觚、花尊、蜜食罐 [078]、成窯嬌青蒜蒲小瓶 [079]、
膽瓶、細花一枝瓶、方漢壺式者，亦可文房充玩。但小瓶插
花，折宜瘦巧，不宜繁雜，宜一種，多則二種，須分高下合
插，儼若一枝天生二色方美。或先湊簇象生，即以麻絲根下
縛定插之。若彼此各向，則不佳矣 [080]。大率插花須要花與
瓶稱，花高於瓶四五寸則可。假若瓶高二尺，肚大下實者，
花出瓶口二尺六七寸，須折斜冗花枝，鋪散左右，覆瓶兩旁
之半則雅。若瓶高瘦，卻宜一高一低雙枝，或屈曲斜裊，較
瓶身少短數寸似佳。最忌花瘦於瓶，又忌繁雜。如縛成把，
殊無雅趣。若小瓶插花，令花出瓶，須較瓶身短少二寸，如
八寸長瓶，花只六七寸方妙。若瓶矮者，花高於瓶二三寸亦

[074] 八卦方瓶：飾有八卦爻象的琮形瓶。

[075] 花囊：供插花用的瓶罐類器皿，器身呈圓球形且有裝飾花紋，也有其他形狀
如梅花筒形等，頂部開有幾個小圓孔，花枝即插在圓孔內。

[076] 青東磁小著草瓶：東窯燒製的青瓷小琮形瓶。東窯，宋代北方著名民窯，在
汴京（今河南開封）附近，專燒磚瓦，以東青器見著。著草瓶：琮形瓶。

[077] 素溫壺：古代的一種青銅盛酒器，壺口如大蒜頭形狀，俗稱「蒜頭壺」。明代
景德鎮窯的蒜頭瓶即是仿漢代的青銅蒜頭壺燒製。

[078] 蜜食罐：用來裝蜂蜜或小食的陶罐。

[079] 成窯：明朝成化年間的景德鎮官窯。蒜蒲小瓶：即蒜頭小瓶，瓶口形狀似蒜頭。

[080] 若彼此各向，則不佳矣：這一點與張謙德的意見剛好相反，《瓶花譜·插貯》：
「或兩枝彼此各向，先湊簇像生，用麻絲縛定插之。」

可，插花有態，可供清賞。故插花掛畫二事，是誠好事者本身執役[081]，豈可託之僮僕為哉？客曰：「汝論僻[082]矣，人無古瓶，必如所論，則花不可插耶？」不然，余所論者，收藏鑑家積集既廣，須用合宜，使器得雅稱云耳[083]。若以無所有者，則手執一枝，或採滿把，即插之水缽壁縫，謂非愛花人歟？何俟論瓶美惡？又何分於堂室二用乎哉？吾懼客嘲熟[084]矣，具此以解。

瓶花之忌

瓶忌有環，忌放成對，忌用小口、甕肚、瘦足、藥壇，忌用葫蘆瓶。凡瓶忌雕花妝彩花架，忌置當空幾上，致有顛覆之患。故官哥古瓶，下有二方眼者，為穿皮條縛於幾足，不令失損。忌香煙燈煤熏觸，忌貓鼠傷殘，忌油手拈弄，忌藏密室，夜則須見天日。忌用井水貯瓶，味鹹，花多不茂，用河水並天落水始佳。忌以插花之水入口，凡插花水有毒，唯梅花、秋海棠二種毒甚，須防嚴密。

瓶花之法

牡丹花　貯滾湯於小口瓶中，插花一二枝，緊緊塞口，則花葉俱榮，三四日可玩。芍藥同法。一云：以蜜作水，插

[081] 執役：服役；擔任勞役。
[082] 僻：偏離正軌；歪斜。
[083] 云耳：亦作「云爾」，語氣助詞，常用於句子或文章的末尾，表示結束。
[084] 熟：程度很深。

牡丹不悴^[085]，蜜亦不壞。

戎葵　鳳仙花　芙蓉花（凡柔枝花。）以上皆滾湯貯瓶，插下塞口，則不憔悴，可觀數日。

梔子花　將折枝根捶碎，擦鹽，入水插之，則花不黃。其結成梔子，初冬折枝插瓶，其子赤色，儼若花蕊，可觀。

荷花　採將亂髮纏縛折處，仍以泥封其竅，先入瓶中至底，後灌以水，不令入竅。竅中進水則易敗。

海棠花　以薄荷包枝根水養，多有數日不謝。

竹枝（瓶底加泥一撮。）　松枝，靈芝同吉祥草^[086]，俱可插瓶。

後錄四時花紀，俱堪入瓶，但以意巧取裁^[087]。花性宜水宜湯，俱照前法。幽人雅趣，雖野草閒花，無不採插几案，以供清玩。但取自家生意^[088]，原無一定成規，不必拘泥。靈芝，仙品^[089]也。山中採歸，以籠盛置飯甑^[090]上蒸熟晒乾，藏之不壞。（用錫作管套根，插水瓶中，伴以竹葉、吉祥草，則根不朽。上盆亦用此法。）

冬間插花，須用錫管，不壞磁瓶，即銅瓶亦畏冰凍，瓶質厚者尚可，否則破裂。如瑞香、梅花、水仙、粉紅山茶、

[085] 悴：疲萎。
[086] 吉祥草：又名紫衣草，多年生常綠草本花卉，花葶抽於葉叢，花內白外紫。
[087] 意巧：運用心意所得的善巧。取裁：選取；決斷。
[088] 生意：意態；意思。
[089] 仙品：稀有罕見的非凡之品。
[090] 甑（ㄗㄥ ˋ）：蒸飯用的一種炊具，如同現代的蒸鍋。

蠟梅，皆冬月妙品。插瓶之法，雖曰硫黃投之不凍，恐亦難敵。唯近日色南窗下置之，夜近臥榻，庶可多玩數日。

一法：用肉汁去浮油，入瓶插梅花，則萼盡開而更結實。

高子花榭詮評

　　高子曰：歐陽公示謝道人種花詩云[091]：「深紅淺白宜相間，先後仍須次第栽。我欲四時攜酒賞，莫教一日不花開。」余意山人家得地不廣，開徑怡閒，若以常品花卉植居其半，何足取也。四時所植，余為詮評：牡丹譜類，數多佳本，遇目亦少。大紅如山茶石榴色者，寓形於圖畫有之，托根於土壤未見。他如狀元紅、慶雲紅、王家紅、小桃紅，雲容露溼，飛燕新妝[092]。茄紫、香紫、胭脂樓、潑墨紫，國色煙籠，玉環[093]沉醉。尺素、白剪絨[094]，水晶簾卷，月露生香。御衣黃、舞青霓、一捻紅、綠蝴蝶[095]，玳瑁闌開，朝霞

[091] 歐陽公：指北宋政治家、文學家歐陽脩。謝道人：歐陽脩謫滁陽時的幕下判官謝縝。種花詩：詩題為〈謝判官幽谷種花〉。

[092] 狀元紅：牡丹傳統名貴品種，其花千葉深紅色，出自北宋狀元品蒙正宅院，故名。慶雲紅、王家紅、小桃紅，與狀元紅同為牡丹正紅色系列名品。《花鏡·牡丹釋名》：「狀元紅，千葉樓子，喜陰。王家紅，千葉，樓尖微曲。」飛燕：指西漢成帝之後趙飛燕，以美貌和舞藝著稱。

[093] 茄紫、香紫、胭脂樓、潑墨紫：皆為牡丹紫色系列的名品。《花鏡·牡丹釋名》：「茄花紫，千葉，樓深紫。瑞香紫，淺紫，大瓣而香。丁香紫，千葉，小樓子。潑墨紫，深紫色，類墨葵。」玉環：指楊玉環。

[094] 尺素、白剪絨：牡丹白色系列中的名品。

[095] 御衣黃：牡丹正黃色系列中的名品。舞青霓：牡丹桃花色系列中的名品。一捻紅：牡丹粉紅色系列中的名品。綠蝴蝶：牡丹青色系列中的名品。《花鏡·牡丹釋名》：「御衣黃，千葉，似黃葵。舞青霓，千葉，心五青瓣。一捻紅，昔日貴妃勻面，脂在手，偶印花上，來年花生，皆有指甲紅痕，至今稱以為異。綠蝴蝶，一名萼綠華，千瓣，萼微帶綠。」

散彩。數種之外，無地多栽。芍藥在廣陵之譜[096]，三十有奇，而余所見，亦唯數種。金帶圍、瑞蓮紅、冠群芳，衣紫塗朱，容閒紅拂[097]。千葉白、玉逍遙、舞霓白、玉盤盂，膩雲軟玉，色豔綠珠[098]。粉繡球、紫繡球（俗名麻葉粉團），歡團霞臉[099]，次第妝新。碧桃、單瓣白桃，瀟灑霜姿[100]，後先態雅。垂絲海棠、鐵梗海棠、西府海棠、木瓜海棠、白海棠，含煙照水，風韻撩人。玉蘭花、辛夷花，

素豔[101]清香，芳鮮奪目。千瓣粉桃（俗名二色桃）、桃（俗名蘇州桃花，瓣如剪絨，非絳桃也。若絳桃，惡其開久色惡）。大紅單瓣桃，玄都異種，未識劉郎[102]。千瓣大紅重臺石榴、千瓣白榴、千瓣粉紅榴、千瓣鵝黃榴、單瓣白粉二

[096] 芍藥在廣陵之譜：北宋的劉攽、王觀、孔武仲都先後為揚州的芍藥寫過《芍藥譜》（或名《揚州芍藥譜》），所記載的品種皆為三十餘種，品名各有異同。廣陵，指揚州。

[097] 金帶圍：芍藥黃色系列中的名品。瑞蓮紅：芍藥粉紅色系列中的名品。冠群芳：芍藥深紅色系列中的名品。《花鏡·芍藥釋名》：「金圍帶，上下葉紅，中則間以數十黃瓣。瑞蓮紅，豆微垂下似蓮花。冠群芳，小旋心冠子，漸漸添紅而花緊密。」紅拂：相傳為隋末權相楊素的侍妓，貌美，手執一柄紅色拂塵，後隨李靖夜奔。

[098] 千葉白、玉逍遙、舞霓白、玉盤盂：同為芍藥白色系列中的名品。《花鏡·芍藥釋名》：「玉逍遙，花疏而葉大，宜肥。玉盤盂，單葉而長瓣。」綠珠：晉代歌舞伎，善吹笛，被石崇購為妾。

[099] 歡團：以糯米為主材的球狀食品。主要在喜慶節日食用，故名。霞臉：指面容紅潤。

[100] 霜姿：皎潔的容貌。

[101] 素豔：素淨而美。

[102] 玄都異種，未識劉郎：典出唐劉禹錫〈元和十年自朗州至京戲贈看花諸君子〉詩：「紫陌紅塵拂面來，無人不道看花回。玄都觀裡桃千樹，盡是劉郎去後栽。」

色榴，西域別枝，堪驚博望 [103]。紫薇、粉紅薇、白薇，紫禁 [104] 漏長，臥延涼月。金桂、月桂（四時開，生子者），廣寒 [105] 高冷，雲外香風。照水梅（花開朵朵下垂）、綠萼梅、玉蝶梅、磬口臘梅（黃色如蜜，紫心，瓣如白梅少大，曾於洪宣公山亭見之，其香撲人。今云蠟梅者，皆荷花瓣 [106] 也，僅免狗英）。月瘦煙橫，騰吟孤嶼。粉紅山茶、千瓣白山茶、大紅滇茶（大如茶盞，種出雲南）、瑪瑙山茶（紅黃白三色夥作堆，心外大瓣，硃砂紅色）、寶珠鶴頂山茶（中心如饅，叢簇可愛，若吐白鬚者，不佳），霞蒸雪釀，沉醉中山。大紅槿、千瓣白槿，殘秋幾朵，林外孤芳。茶梅花（小朵，粉紅，黃心。開在十一月各花淨盡之時，得此可玩）、茗花（香清，插瓶可久可玩），冷月一枝，齋頭清供。我之所見，調亦可同，倘人我好惡不侔 [107]，用捨唯人自取。若彼草花百種，橫占郊原，茲為品題，分為三乘。花之丰采不一，況栽成占地無多，種種剪裁，當與兼收並蓄，更開十徑，醉賞四時。

> **花榭：原意為花木叢中的臺榭。這裡特指木本花卉。**
> **詮評：評議；品評。詮，通「銓」。**

[103] 博望：西漢張騫的封號。相傳正是張騫從西域帶回了石榴。
[104] 紫禁：指皇宮。古以紫微垣比喻皇帝的居處，因稱宮禁為「紫禁」。
[105] 廣寒：即廣寒宮，傳說中的月中仙宮。
[106] 荷花瓣：即瓣圓而微有尖者。《花鏡·蠟梅》：「近似圓瓣者，皆如荷花而微有尖。」
[107] 侔（ㄇㄡˊ）：相同。

高子草花三品說

　　高子曰：上乘高品，若幽蘭、建蘭、蕙蘭、朱蘭、白山丹、黃山丹、剪秋羅、二色雞冠（一花中分紫白二色，同出一蒂。）、黃蓮、千瓣茉莉、紅芍、千瓣白芍、玫瑰、秋海棠、白色月季花、大紅佛桑、臺蓮（花開落盡，蓮房中每顆仍發花瓣）、夾竹桃花、單瓣水仙花、黃萱花、黃薔薇、菊之紫牡丹、白牡丹、紫芍藥、銀芍藥、金芍藥、蜜芍藥、金寶相[108]，魚子蘭[109]、菖蒲花、夜合花。以上數種，色態幽閒，豐標[110]雅淡，可堪盆架高齋，日共琴書清賞者也。

　　中乘妙品，若百合花、五色戎葵（此宜多種。余家一畝中收取花朵一二百枝。此類形色不同，共有五十多種，能作變態，無定本也。）、白雞冠、矮雞冠、灑金鳳仙花、四面蓮、迎春花、金雀、素馨、山礬、紅山丹、白花蒜、紫花蒜、吉祥草花、福建小梔子花、黃蝴蝶、鹿蔥[111]、剪春羅、夏羅、番山丹、水木樨、鬧陽花、石竹、五色罌粟、黃白杜

[108] 紫牡丹、白牡丹、紫芍藥、銀芍藥、金芍藥、蜜芍藥、金寶相：皆為菊花的品種名稱。《花鏡·菊釋名》：「紫牡丹，花初開，紅黃間雜，後粉紫瓣比次而整齊，開遲。白牡丹，千葉，中萼青碧。紫芍藥，先紅後紫，復淡紅變蒼白，花蓬鬆。」明黃省曾《菊譜·名號》：「紫牡丹，豔紫色千葉。白牡丹，白色千葉。紫芍藥，淡紫色千葉。金芍藥，深黃色千葉。銀芍藥，白色千葉。金寶相，深黃色千葉。蜜芍藥，蜜色千葉。」

[109] 魚子蘭：即真珠蘭，又名米蘭。花形似珠，色黃，又像米粒和魚子，故名。

[110] 豐標：指風度、儀態。

[111] 鹿蔥：石蒜科多年草本。地下有鱗莖大而圓，夏日生花軸，軸頂生數花，花淡紅紫色。因鹿喜食之，故名。

鵑、黃玫瑰、黃白紫三色佛桑、金沙羅、金寶相[112]、麗春木香、紫心白木香、黃木香、荼蘼、間間紅、十姊妹[113]、鈴兒花、凌霄、虞美人、蝴蝶滿園春、含笑花、紫花兒、紫白玉簪、錦被堆、雙鴛菊、老少年、雁來紅、十祥錦、秋葵、醉芙蓉、大紅芙蓉、玉芙蓉。各種菊花、甘菊花、金邊丁香、紫白丁香、萱花、千瓣水仙、紫白大紅各種鳳仙、金缽盂、錦帶花、錦茄花、拒霜花[114]、金莖花、紅豆花、火石榴、指甲花、石崖花、牽牛花、淡竹花、葽莢花、木清花、真珠花、木瓜花、滴露花[115]、紫羅蘭、紅麥、番椒、綠豆花。以上數種，香色間繁，丰采各半。要皆欄檻春風，共逞四時妝點者也。

下乘具品，如金絲桃、鼓子花、秋牡丹、纏枝牡丹、四季小白花，又名接骨草，史君子花、金豆花、金錢花、紅白郁李花、繅絲花[116]、萵苣花、掃帚雞冠花、菊之滿天星[117]、

[112] 金寶相：上乘高品與中乘妙品中皆有金寶相，蓋前者乃菊花品種名，後者為金色薔薇花。寶相，薔薇也。

[113] 十姊妹：薔薇科。每蓓十花或七花，故又稱七姊妹。

[114] 拒霜花：即木芙蓉。見宋王炎〈拒霜花〉詩：「池上木芙蓉，曉寒摧折之。綠葉未盡凋，紅芳已先萎。空得拒霜名，憔悴不自持。人生亦如此，榮盛須及時。」

[115] 滴露花：不詳。可參見宋陶弼〈滴露花〉詩：「九天瑞露滴成芽，不是榆花即桂花。星女月娥宮不鎖，天風吹落野人家。」

[116] 繅（ㄙㄠ）絲花：又名刺梨。薔薇科灌木，花為淡紅色或粉紅色，重瓣。

[117] 菊之滿天星：菊花中的一個品種。又名黃丁香。《菊譜·名號》：「黃丁香，深黃千葉，小花，又名滿天星。」《花鏡·菊釋名》：「滿天星，雖係下品，如春苗發，摘去其頭，必歧出；再摘，再歧又摘，至秋一乾數千百朵。」

枸杞花、虎茨花[118]、茨菇花[119]、金燈、銀燈、羊躑躅、金蓮、千瓣銀蓮、金燈籠、各種藥花、黃花兒、散水花、槿樹花、白豆花、萬年青花、孩兒菊[120]花，纏枝蓮、白蘋花、紅蓼花、石蟬花。以上數種，鉛華[121]粗具，姿度[122]未閒，置之籬落池頭，可填花林疏缺者也。

以上種種，是皆造物化機[123]，撩人春色，分布寰宇。吾當盡植林園，以快一時心目，無愧歐公詩教可也。

[118] 虎茨花：即虎刺花。多年生常綠肉質草本植物，開紅色或桔紅色小花。

[119] 茨菇花：即慈菇花。慈菇，又稱剪刀草，多年生草本植物，枝端呈球莖，白色總狀花序。

[120] 孩兒菊：即紫菊，菊的一種。宋范成大《菊譜》：「紫菊，一名孩兒菊，花如紫茸，叢茁細碎，微有菊香。」

[121] 鉛華：古代女子化妝用的鉛粉。亦指妝扮出來的美貌。

[122] 姿度：猶姿態，風度。

[123] 化機：指自然形成的工巧。

高子擬花榮辱評

　　高子曰：花之遭遇榮辱，即一春之間，同其天時，而所遇迴別。故余述花雅[124]稱為榮，凡二十有二：其一、輕陰[125]蔽日，二、淡日蒸香，三、薄寒護蕊，四、細雨逞嬌[126]，五、淡煙籠罩，六、皎月篩陰，七、夕陽弄影，八、開值清明，九、傍水弄妍，十、朱欄遮護，十一、名園閒靜，十二、高齋[127]清供，十三、插以古瓶，十四、嬌歌豔賞，十五、把酒傾歡，十六、晚霞映彩，十七、翠竹為鄰，十八、佳客品題，十九、主人賞愛，二十、奴僕衛護，二十一、美人助妝，二十二、門無剝啄[128]。此皆花之得意春風，及第[129]逞豔[130]，不唯花得主榮，主亦對花無愧，可謂人與花同春矣。其疾憎[131]為辱，亦二十有二：一、狂風摧殘，二、淫雨無度[132]，三、烈日銷爍[133]，四、嚴寒閉塞，五、

[124] 雅：合乎規範，正確。《康熙字典》：「雅，正也。」亦有「美好的、高尚的」之意。

[125] 輕陰：淡雲，薄雲。唐劉禹錫〈秋江早發〉：「輕陰迎曉日，霞霽秋江明。」亦可理解為疏淡的樹蔭，與「濃蔭」相對。

[126] 逞嬌：謂花草顯示出美麗的顏色。

[127] 高齋：高雅的書齋。

[128] 剝啄：狀聲詞，指敲門聲。

[129] 及第：科舉應試中選。在隋唐只用於考中進士，而明清則殿試之一甲三名稱賜進士及第，簡稱及第。

[130] 逞豔：猶爭豔。

[131] 疾憎：非常可厭。

[132] 淫雨：久雨。無度：不加節制。

[133] 銷爍：有多重意思，此處作「灼熱」或「憔悴」解，都能成立。

種落俗家，六、惡鳥翻銜，七、鸞遭春雪，八、惡詩題詠，九、內[134]厭賞客，十、兒童扳折，十一、主人多事，十二、奴僕懶澆，十三、藤草纏攬，十四、本[135]瘦不榮，十五、搓捻[136]憔悴，十六、臺榭荒涼，十七、醉客嘔穢，十八、藥壇作瓶，十九、分枝剖根，二十、蟲食不治，二十一、蛛網聯絡，二十二、麝臍[137]熏觸。此皆花之空度青陽[138]，芳華憔悴，不唯花之寥落[139]主庭，主亦對花增愧矣。花之遭遇一春，是非人之所生一世同邪？

[134] 內：妻室。元錢唯善〈送賈元英之照潭〉：「夢裡無題唯寄內。」

[135] 本：草木的根，或草的莖、樹的幹。

[136] 搓捻：反覆揉捏某物使其變成條狀物。此處可理解為用手頻繁地接觸花朵。

[137] 麝臍：雄麝的臍，麝香腺所在。借指麝香。

[138] 青陽：春天。《尸子·仁意》：「春為青陽，夏為朱明。」

[139] 寥落：衰落，衰敗。晉陶潛〈和胡西曹示顧賊曹〉：「悠悠待秋稼，寥落將賒遲。」

電子書購買

爽讀 APP

國家圖書館出版品預行編目資料

瓶史‧瓶花譜‧瓶花三說：中國現存最早的插花專著，
一窺明代萬曆年間的生活美學 /（明）袁宏道，張謙
德，高濂 著，彭劍斌 譯注 -- 第一版 . -- 臺北市：崧
燁文化事業有限公司 , 2023.09
面；　公分
POD 版
ISBN 978-626-357-656-8(平裝)
1.CST: 花藝 2.CST: 明代 3.CST: 中國
971.5　　112014399

瓶史‧瓶花譜‧瓶花三說：中國現存最早的插花專著，一窺明代萬曆年間的生活美學

臉書

作　　　者：（明）袁宏道，張謙德，高濂
譯　　　注：彭劍斌
發 行 人：黃振庭
出 版 者：崧燁文化事業有限公司
發 行 者：崧燁文化事業有限公司
E - m a i l：sonbookservice@gmail.com
粉 絲 頁：https://www.facebook.com/sonbookss/
網　　　址：https://sonbook.net/
地　　　址：台北市中正區重慶南路一段六十一號八樓 815 室
Rm. 815, 8F., No.61, Sec. 1, Chongqing S. Rd., Zhongzheng Dist., Taipei City 100,
Taiwan
電　　　話：(02)2370-3310　　傳　　　真：(02) 2388-1990
印　　　刷：京峯數位服務有限公司
律 師 顧 問：廣華律師事務所 張珮琦律師

─版權聲明─

定　　　價：520 元
發 行 日 期：2023 年 09 月第一版
◎本書以 POD 印製
Design Assets from Freepik.com